KLOSTER PAULINZELLA
MIT JAGDSCHLOSS

KLOSTER PAULINZELLA MIT JAGDSCHLOSS

AMTLICHER FÜHRER

bearbeitet von
Volkmar Greiselmayer

STIFTUNG THÜRINGER SCHLÖSSER UND GÄRTEN

Titelbild:
Kloster Paulinzella von Südosten

Impressum

Abbildungsnachweis

Constantin Beyer, Weimar: Titelbild, Seite 4, 24, 27, 32, 37, 39, 40, 41, 43, 44, 58, 60/61, 62, 63. – Foto-Flug&Video-Werbung, Weinböhla: Seite 6. – Abb. Seite 11 oben und unten Repro aus: D. L. F. Hesse, Geschichte des Klosters Paulinzella, Rudolstadt 1815. – Abb. Seite 16 oben und unten Repro aus: K. J. Conant, Cluny. Les Églises et la Maison du Chef d´Ordre, Mâcon 1968. – Abb. Seite 17 Repro aus: H. Diruf u.a., Hirsau St. Peter und Paul, 1091–1991, Teil 1, hg. vom Landesdenkmalamt Baden-Württemberg, Stuttgart 1991. – Thüringer Landesmuseum Heidecksburg, Rudolstadt: Seite 21, 51. – Abb. Seite 26 Repro aus: P. Lehfeld, Bau- und Kunstdenkmäler Thüringens, Heft 20, Jena 1894. – Thüringisches Staatsarchiv, Rudolstadt: Seite 52, 53. – Thüringisches Landesamt für Denkmalpflege, Erfurt: Seite 54, 55. – Jürgen M. Pietsch, Spröda: Seite 56/57, 59, 64. – Computerkartographie Carrle, München: Plan in der Umschlagklappe.

Lithos
Repro-Media-Center GmbH, München

Druck
Appl Aprinta, Wemding

Bindung
Großbuchbinderei Monheim, Monheim

Die Deutsche Bibliothek – CIP-Einheitsaufnahme

Kloster Paulinzella mit Jagdschloss : Amtlicher Führer / Stiftung Thüringer Schlösser und Gärten. Bearb. von Volkmar Greiselmayer.
– 1. Aufl. – München ; Berlin : Dt. Kunstverl., 2000
ISBN 3-422-03085-9

1. Auflage 2000
Deutscher Kunstverlag GmbH München Berlin
Nymphenburger Straße 84, 80636 München
Tel. 089 /12 15 16 - 24 · Fax 089 /12 15 16 - 10

© 2000 Stiftung Thüringer Schlösser und Gärten, Rudolstadt
und Deutscher Kunstverlag München Berlin
ISBN 3-422-03085-9

Inhaltsverzeichnis

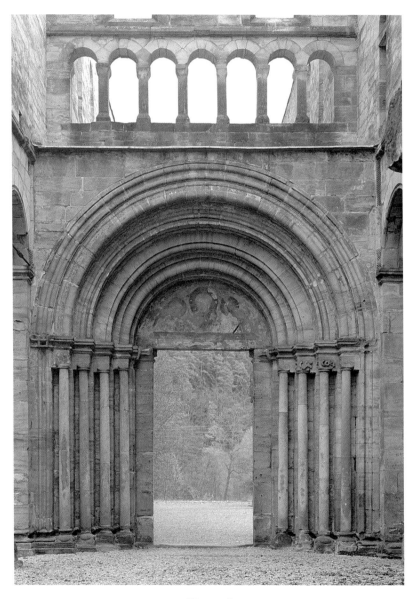

Westportal

Vorwort des Herausgebers

Das Kloster Paulinzella mit Jagdschloß wurde am 8. September 1994 in das Eigentum der Stiftung Thüringer Schlösser und Gärten übertragen. Aufgabe der Stiftung ist es, für die anvertrauten kulturhistorisch bedeutsamen Liegenschaften im Wege eines praktisch realisierten Kulturgutschutzes Fürsorge zu übernehmen. Dieser Auftrag kann nur erfüllt werden, wenn die Inhalte der Kulturgüter auch in angemessener Weise vermittelt und der interessierten Öffentlichkeit erschlossen werden. Einen bedeutenden Schritt zur Verwirklichung dieses Stiftungsauftrags stellt die Publikation von Amtlichen Führern der Stiftung Thüringer Schlösser und Gärten dar. Dem Deutschen Kunstverlag in München und Berlin sei für die Aufnahme dieser Reihe in sein Verlagsprogramm gedankt.

Wie bei Amtlichen Führern von Schlösserverwaltungen in öffentlicher Verantwortung üblich, gliedert sich der Textbeitrag zur historischen Anlage in einen geschichtlichen Abriß, die Bestandsbeschreibung der Architektur, die künstlerische Würdigung der Anlage und den Rundgang. Als Ergänzungen treten die Zeittafel und ein Lageplan sowie der Abbildungsteil hinzu. In seiner Ausstattung ist dieser Führer über Kloster Paulinzella auch ein Spiegel der engen öffentlichkeitsorientierten Zusammenarbeit der Stiftung Thüringer Schlösser und Gärten mit dem Thüringischen Landesamt für Denkmalpflege und dem Partnermuseum vor Ort.

Mit Herrn Prof. Dr. Volkmar Greiselmayer konnte ein fachkundiger Autor zur Geschichte, Baugeschichte und Baugestalt des Klosters Paulinzella gewonnen werden. Die Autorschaft für die Aufgaben und Ziele der Stiftung Thüringer Schlösser und Gärten lag bei Herrn Dr. Helmut-Eberhard Paulus. Für den Abbildungsteil wurde auf den fotografischen Bestand der Bildarchive der Stiftung Thüringer Schlösser und Gärten und des Thüringischen Landesamts für Denkmalpflege in Erfurt zurückgegriffen. Darüber hinaus ist allen an der Herstellung und der Bebilderung dieser Publikation Beteiligten zu danken. Das Lektorat auf der Herausgeberseite lag bei Frau Dr. Susanne Rott-Freund.

Dr. Helmut-Eberhard Paulus
Direktor der Stiftung
Thüringer Schlösser und Gärten

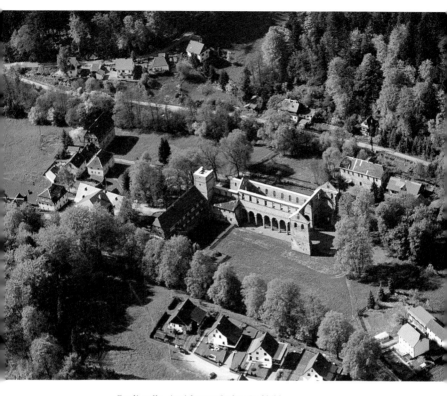

Paulinzella, Ansicht von Süden, Luftbild von 2000

Einführung

In den nördlichen Ausläufern des Thüringer Waldes, im idyllischen Tal des Rottenbachs, erhebt sich die eindrucksvolle Ruine eines der bedeutendsten Kirchenbauten Mitteldeutschlands – die Klosterkirche von Paulinzella. Gegründet wurde das Kloster mit dem ursprünglichen Namen Marienzelle kurz nach 1100 durch die sächsische Adelige Paulina abseits jeglicher Zivilisation im Gebiet des damaligen Lengwitzgaus. Von der einst in der Talaue am Zusammenfluß von Bärenbach und Rottenbach errichteten Klosteranlage zeugen nur noch wenige Reste. Aus dem ehemaligen Wirtschaftshof ist die heutige Ortschaft Paulinzella hervorgegangen. Die Ruine der romanischen Klosterkirche führt immer noch die Größe und die Bedeutung des einstigen Doppelklosters vor Augen. Einige der ehemaligen Klosterbauten wurden in späterer Zeit überformt oder neu überbaut. Dies sind der Zinsboden, das an der Südseite der Kirche angebaute Amtshaus und das im Südwesten vor der Kirche gelegene Jagdschloß.

Die Blütezeit des zur Hirsauer Reform gehörigen Klosters währte nur kurze Zeit. Unter der Leitung Hirsauer Mönche errichtet, wurde es anfangs von Äbten geleitet, die ebenfalls aus Hirsau kamen. Bereits im Jahr 1534 wurde das Kloster aufgehoben. Die Kirche wie auch die Klausurgebäude waren von da an dem allmählichen Verfall ausgesetzt. Später erfolgten mehrere Restaurierungen und denkmalpflegerische Maßnahmen (Paulus, Die Klosterruine Paulinzella). Der um die exakte Rekonstruktion des ursprünglichen Aussehens bemühten Kunstwissenschaft stellten und stellen sich dadurch eine Fülle von wohl zur Gänze nie beantwortbaren Fragen.

Selbst nach diesem überaus unsteten Schicksal hat die Ruine ihre Würde bewahrt. Seit jeher ist sie Anziehungspunkt von Reisenden, Schriftstellern, Dichtern und Malern gewesen. Hiervon zeugt eine Vielzahl von Kunstwerken, die die Kirchenruine in ihrer natürlichen Umgebung beschreiben und abbilden. Gerade in der Romantik war die von Bäumen und Sträuchern durchsetzte Ruine als Erinnerung an mittelalterliche Kunst und Kultur, als Hinweis auf Verfall und auch Verbindung des menschlichen Werks mit der Natur, beliebter Gegenstand für romantische Betrachtungen in Wort und Bild. Bezeichnend hierfür ist, daß Friedrich Schiller am 27. September 1788 die Klosterruine besuchte und Johann Wolfgang von Goethe am 28. August 1817 seinen 68. Geburtstag in Paulinzella verbrachte.

Jedoch erweckte die Ruine der Klosterkirche auch als monumentales Zeugnis romanischer Kunst fast gleichzeitig reges wissenschaftliches Interesse. Eine Vielzahl von entsprechenden Erörterungen reicht bis in das 18. Jahrhundert zurück. Freilich kann man erst seit dem ausgehenden

19. und im 20. Jahrhundert auf die seriösen, auf kunstwissenschaftlicher Methodik – Stilkritik und Vergleich – basierenden Arbeiten zum Baubestand und entsprechende Rekonstruktionen zurückgreifen. Diese bisherigen Forschungen wurden 1953/54 in kritischer Zusammenfassung und mit eigenen, neuen Erkenntnissen von Friedrich Möbius vorgelegt (Möbius, Studien I, Studien II).

Die kunstwissenschaftliche Erforschung des ehemaligen Klosters war und ist jedoch von vornherein schwierig: Erhalten ist eine Ruine, die mehrfach als Steinbruch mißbraucht und erst vor verhältnismäßig kurzer Zeit vor dem Abriß bewahrt wurde. Ein großer Teil des Baukörpers und der Ausstattung ist hierdurch verloren gegangen. Auch brachten der ruinöse Zustand und der wilde Bewuchs eine sehr starke Verwitterung der Bausubstanz mit sich. Spätere Veränderungen, unter anderem der Einbau einer Kapelle in das südliche Nebenschiff der Vorkirche und auch verschiedentliche Ausbesserungen und Renovierungen sowie restauratorische Maßnahmen, haben die Lesbarkeit der ursprünglichen Bauformen erschwert.

Eben diese Existenz des Bauwerks als Ruine war es, die über zwei Jahrhunderte lang die künstlerische und wissenschaftliche Aufmerksamkeit auf sich zog und durch die ständige Auseinandersetzung mit dem noch Erhaltenen, dem immer noch mächtigen Torso einer romanischen Kirche, wurde die hier gebrauchte Bezeichnung »Ruine« zum kulturgeschichtlichen Begriff erhoben (Übersicht siehe Unbehaun, Paulinzella, S. 59–67).

Dennoch geben uns die erhaltenen Teile – wenn auch nicht restlos zufriedenstellend – Auskunft über die großen Formen des Baus wie auch über die Detailgestaltung. Sehr deutlich läßt sich die Verwandtschaft zur Kirche St. Peter und Paul in Hirsau ablesen, das heißt die geistige wie formale Zugehörigkeit der Klosterkirche Paulinzella zu der Hirsauer Reformarchitektur wird auch an ihrem Torso evident.

Gerade für Paulinzella findet sich der glückliche Umstand, daß das erhaltene Monument durch die zur Gründungszeit verfaßte Niederschrift seiner Gründungs- und Entstehungsgeschichte erhellt wird. Die Ruine teilt somit nicht nur den kunstgeschichtlich relevanten Baubestand mit. Sie bildet quasi das Mittel, um ein mit ihr verbundenes, schriftlich überliefertes mittelalterliches Lebensbild zu erfassen: Der Architekturtorso der ehemaligen Klosterkirche und die vom Mönch Sigeboto niedergeschriebene »vita Paulinae« sind dementsprechend als sich ergänzende kunsthistorische und historische Monumente zu verstehen.

Die »vita Paulinae« des Mönchs Sigeboto und die Gründung von Kloster Paulinzella

Über Kloster Paulinzella, seine Gründung und seine Gründerin Paulina wird in mehreren, seit längerer Zeit bekannten historischen Texten berichtet, die inhaltlich unterschiedliche Schwerpunkte aufweisen (Möbius, Studien I, Anm. 1). Die mannigfaltigen Mitteilungen über Paulinzella gehen auf eine gemeinsame Quelle zurück, die 1895 vom Weimarer Archivrat Mitzschke entdeckt wurde. Es handelte sich um den bis dato verschollenen Urtext der »vita Paulinae« bzw. eine zuverlässige Abschrift aus der Mitte des 15. Jahrhunderts. In der Zeitspanne zwischen 1133 und 1163 hatte der dem Kloster Paulinzella angehörige Mönch Sigeboto die Lebensbeschreibung der Klostergründerin verfaßt. Diese Quelle erweist sich nicht nur hinsichtlich der Frömmigkeits- und Glaubensgeschichte des 11. und 12. Jahrhunderts in Mitteldeutschland als lehrreich, sie gilt auch in historischer und kunsthistorischer Beziehung als überaus wertvoll – gibt sie doch Aufschluß über Gründung und Baugeschichte einer der berühmtesten Klostergründungen im Zusammenhang mit der Hirsauer Reform.

Sie wurde mehrfach hinsichtlich ihres historischen und kunsthistorischen Gehalts sowie auch ihrer historischen Glaubwürdigkeit überprüft und kritisch interpretiert, in jüngerer Zeit von Günter Steiger und dann in sehr ausführlicher Weise von Friedrich Möbius (Steiger, Sigebotonis vita Paulinae; Möbius, Studien I).

Die »vita Paulinae« ist in eine Vorrede und 54 Kapitel gegliedert. Die Erzählung schließt mit der Weihe der Klosterkirche Paulinzella in Kapitel 53. Der letzte Abschnitt enthält eine Lobpreisung des Klosters. Es handelt sich bei der »vita Paulinae« nicht ausschließlich um die Lebensbeschreibung der Klostergründerin, auch die ihr nahestehenden Personen werden ausführlich gewürdigt. Die wesentlichen Fakten der »vita Paulinae« seien hier in knapper Form vorgestellt:

Paulina entstammte einer vornehmen sächsischen Familie. Ihr Vater trug den Namen Morcho oder Moricho, wurde als junger Mann am Hof des Markgrafen Ekkehard von Meißen erzogen und weilte später am Hof Kaiser Heinrichs IV. Beim berühmten Gang nach Canossa war er einer der Begleiter des Kaisers. Für seine Dienste erhielt er in den Jahren 1068/69 beträchtliche Ländereien bei Gebstedt zum Lehen. Morchos Bruder, der Oheim Paulinas, war Bischof Werner von Merseburg. Ihm ist auch ein Abschnitt in der »vita Paulinae« (Kapitel 32–34) gewidmet. Paulinas Mutter hieß Oda (Uda) und war ebenfalls vornehmer Herkunft.

In der Vita werden weiterhin drei Geschwister Paulinas, Ulrich, Poppo und Bertrad sowie ihre fünf Kinder, die Söhne Werner und Friedrich und die Töchter Engelsind, Gisela und Bertrad erwähnt. Paulina war zweimal verheiratet. Bereits als Siebzehnjährige wurde sie von ihren Eltern vermählt. Nach wenigen Ehejahren starb ihr erster Gemahl als Opfer einer Feuersbrunst, nach 1096 ihr zweiter Gemahl.

Während ihrer zweiten Ehe pilgerte Paulina mit ihrem Gatten und ihren Eltern nach Rom. Möbius setzt hier trefflicherweise bereits die »Vorgeschichte der späteren Klostergründung« an. Nach dieser Pilgerfahrt zum Grab Petri unternahm Paulina eine weitere Wallfahrt. Sie reiste zum bedeutendsten Pilgerzentrum des Mittelalters, dem Grab des Apostels Jacobus Maior nach Santiago di Compostela. Auch diese Pilgerreise wird als Vorbereitung auf ihr späteres großes Werk, die Gründung des Klosters Paulinzella, gesehen. Tatsächlich ist die Zeitstellung dieser Pilgerreise nach Galizien auch kunstgeschichtlich in weit überregionaler Sicht von Bedeutung. Auf den traditionellen Pilgerwegen durch Frankreich, der Via Tourensis, der Via Lemovicensis, der Via Podensis und der Via Tolosana, waren viele der heute noch erhaltenen großen romanischen Pilger- und Abteikirchen im Bau begriffen oder standen kurz vor der Vollendung: zum Beispiel St. Benoit-sur-Loire, St. Savin-sur-Gartempe, die Abteikirche St. Étienne in Nevers, Ste Foy in Conques und Notre Dame in Le Puy. Die größte Pilgerkirche, St. Sernin in Toulouse, wurde 1096 von Papst Urban II. geweiht. Das Ziel der Pilger, die Kathedrale von Santiago di Compostela, war 1075 begonnen worden. Paulina mußte auf ihrer Pilgerschaft zumindest letztere im Bau und St. Sernin kurz vor der Weihe erlebt haben. Auch das große burgundische Kloster Cluny, von dem die spätere Gründung Paulinas indirekt abhängig sein sollte, verzeichnete in dieser Zeit rege Bautätigkeit. Im Jahr 1088 wurde der Grundstein zum dritten Bau der Klosterkirche (Cluny III) gelegt. Möglicherweise waren solche Kenntnisse und Erfahrungen der Pilgerreise Paulinas auch richtungsgebend für die eigene Lebensbestimmung. So wird von Möbius interpretiert, daß Paulina auf dieser Reise schon »den Plan einer späteren Weltentsagung gefaßt und vielleicht auch schon Pläne zur Klosterstiftung erwogen« habe (Möbius, Studien I, S. 174). Im literarischen Zusammenhang der Vita erscheint dies jedenfalls treffend.

Den Leichnam ihres zweiten Gemahls ließ Paulina nach Merseburg überführen. Sie stiftete dort eine Kapelle mit dem Patrozinium des Evangelisten Johannes, erwies sich wohltätig gegenüber Armen und Pilgern. Mehrere Gründe lassen darauf schließen, daß Paulina, zumindest während ihrer zweiten Ehe, in Merseburg ansässig gewesen ist. Die Töchter Paulinas wurden im Damenstift Gernrode erzogen. Engelsind wurde Nonne, Gisela

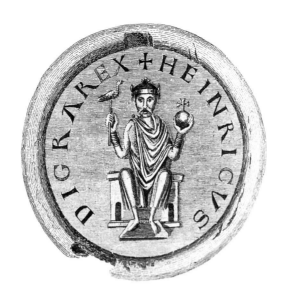

Siegel Heinrichs IV. auf der für Moricho, dem Vater der Paulina, ausgefertigten Urkunde von 1068, nach L. F. Hesse, 1815

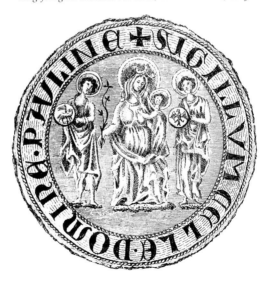

Konventsiegel des Klosters Paulinzella. Die Umschrift lautet: »Sigillum Celle Domine Pauline«, nach L. F. Hesse, 1815

starb für diesen Lebensweg zu früh. Bertrad verließ ihren Gemahl und fügte sich in das klösterliche Leben von Paulinzella ein.

Nach dem Tod ihres zweiten Gemahls reiste Paulina abermals nach Rom. Der Rückweg führte sie über das Reformkloster St. Blasien im Schwarzwald. Inzwischen war ihre Mutter Oda (Uda) verstorben. Ein von Oda ausgehendes Wunder bestärkte Paulina in ihrem Vorhaben der Klostergründung. Zwischenzeitlich war ihr Vater Morcho in das Kloster Hirsau eingetreten. Das an sie gefallene Erbe schuf die wirtschaftliche Grundlage zur Gründung des Klosters Paulinzella.

Paulina zog sich in eine einsame Gegend Thüringens mit dem Namen »Lengwicz« zurück und errichtete dort eine Klausnerei sowie eine Kapelle. Dieser zuerst aus Holz errichtete Bau war gemäß dem Text Sigebotos zweimal vom Teufel zerstört worden, schließlich wurde er aus Stein erbaut. Das kleine Gotteshaus wurde von Erzbischof Heinrich von Magdeburg (1102–1107) zu Ehren der Maria Magdalena geweiht. Die klösterliche Ansiedlung erfuhr bald personellen und materiellen Zuwachs. Es gelang Paulina, weitere Güter und Mittel zum Klosterbau zu erwirtschaften. Zur klösterlichen Gemeinschaft um Paulina gesellte sich auch ihr Sohn Werner als Laienbruder. Sein Vermögen kam der Stiftung Paulinas zugute. Die ersten Mönche zogen hinzu. Die Gründung des Klosters Paulinzella wurde also vornehmlich von Paulina und ihrer Familie getragen.

Unterkünfte für Mönche und Nonnen wie auch Behausungen für Neuankömmlinge wurden errichtet. Eine organisierte klösterliche Gemeinschaft war somit nach kurzer Zeit entstanden. Im Jahr 1106 reiste Paulina zum drittenmal nach Rom, um von Papst Paschalis II. die Genehmigung zum Klosterbau und die Exemption des Klosters zu erlangen, das heißt die Neugründung unmittelbar unter päpstlichen Schutz stellen zu lassen. Von Rom zurückgekehrt, reiste sie 1107 nach Hirsau im Schwarzwald. Man hatte sich für dieses größte und bedeutendste Reformkloster auf deutschem Boden als Mutterkloster entschieden. Ein Mitglied des Klosters Hirsau, der Mönch Gerung von Buchenau, sollte Abt der neuen Gründung Paulinzella werden.

Paulina sah ihre Gründung Paulinzella jedoch nicht mehr. Sie erkrankte und mußte bereits auf dem Hinweg nach Hirsau in Kloster Münsterschwarzach bleiben, wo sie verstarb. Ihr Leichnam wurde nach Paulinzella überführt und in der Magdalenenkapelle bestattet. Es ist nicht genau überliefert, wie weit der Bau der Klosterkirche Paulinzella beim Eintreffen des Abts Gerung 1107 fortgeschritten war. Wahrscheinlich hatte man bereits mit den Ostteilen begonnen. Gerung erwies sich nicht nur als beflissener Abt, sondern auch als kompetenter Architekt und Bauleiter. Der Kirchenbau machte unter seiner Regierung große Fortschritte. Die Errichtung der

Kirche lag nicht nur in den Händen von sechs Hirsauer Mönchen, welche Gerung begleitet hatten, auch andere Kräfte waren tätig. Der aufwendige Bau brachte das Kloster an die Grenzen der wirtschaftlichen Belastbarkeit. Während die Nonnen im Kloster blieben, wanderten die Mönche im Jahr 1108 vorübergehend nach Rothenschirmbach ab.

Zumindest für das Jahr 1109 sind die Arbeiten an den Mauern der Kirche wie auch an anderen Klostergebäuden gesichert. Danach wurde Paulinas Sohn Werner von Abt Gerung nach Hirsau entsandt, um von dort Mönche zur Festigung des Klosterlebens nach Paulinzella zu holen. Später reiste Gerung nach Hirsau, um einen Nachfolger in der Abtswürde für Paulinzella zu gewinnen. Dieser war Ulrich oder Udalrich. Ulrich brachte qualifizierte Bauleute, »cementarii«, von Hirsau mit, welche die gehobenen Arbeiten am Bau ausführten. Um die Mitte des 12. Jahrhunderts bzw. kurze Zeit danach waren die Bauarbeiten weitgehend abgeschlossen.

Die am 26. August 1114 von Kaiser Heinrich V. ausgestellte, noch erhaltene Urkunde bestätigte die Klostergründung und die dem Kloster zugeeigneten Besitztümer, sicherte dem Kloster Unabhängigkeit von weltlicher Gewalt sowie freie Wahl des Abts wie das Recht zu dessen Ein- und Absetzung, ferner das Recht zur freien Wahl eines Vogts, der die weltlichen Interessen des Klosters wahrzunehmen hatte (Unbehaun, Paulinzella, S. 29 f.).

Noch vor Vollendung des Kirchenbaus starb Werner, der Sohn der Stifterin. Seine letzte Ruhe fand der Wohltäter des Klosters in der Mitte der neuen Kirche – »in medio ecclesiae« – er wurde also, wie Friedrich Möbius darlegte, vor 1120 in der Vierung der Kirche bestattet. Abt Gerung wurde am 11. Dezember 1120 vor dem in der Apsis des Südquerarms befindlichen Altar des hl. Nikolaus bestattet. Dies besagt bezüglich des Baufortgangs, daß zu dieser Zeit das Querhaus und wohl auch der Chor schon weitgehend fertiggestellt waren. Gemäß der Erzählung Sigebotos wurden dann die sterblichen Überreste der Klostergründerin Paulina aus der Magdalenenkapelle in die Klosterkirche überführt und östlich der Vierung beigesetzt. Erst danach wurde die Kirche dem hl. Johannes Evangelista geweiht. Als Weihejahr wurde von Steiger und Möbius aus der Vita das Jahr 1124 erarbeitet.

Sehr trefflich charakterisiert Friedrich Möbius den Text des Sigeboto: »Die vita Paulinae ist nicht die Lebensbeschreibung einer großen Frau, obwohl sie vielerlei Nachrichten aus dem Leben der Paulina bringt. Sie ist auch nicht die Baugeschichte des Klosters Paulinzella, obwohl sie vielerlei Nachrichten aus der Geschichte des Baus bringt. Die vita Paulinae bringt in der Form der Lebensbeschreibung die Entwicklungsgeschichte einer cluniazensischen Wallfahrtsstätte. Für den mönchischen Autor beginnt

die Geschichte der Wallfahrtsstätte mit den Wallfahrten der Stifterin. Die Vorgeschichte der Wallfahrtsstätte liegt im Leben der Stifterin« (Möbius, Studien I, S. 188). Wie Möbius ausführlich darlegte, war es wohl mit ein Anliegen der Schrift Sigebotos, die Kanonisierung der Stifterin zu erwirken und Paulinzella zur Wallfahrtsstätte zu machen. Darüber hinaus hatte bereits vor 1120 der aus Hirsau nach Paulinzella gekommene Ulrich Reliquien Johannes des Täufers für das Kloster erwerben können.

Die Geschichte des Klosters

Die Vogtei über das Kloster hatte im Jahr 1133 Graf Sizzo von Schwarzburg inne. Im Laufe der Zeit entwickelte sich das Nonnenkloster zum adeligen Damenstift des Schwarzburger Grafenhauses. In den folgenden Jahrhunderten wuchs der Klosterbesitz durch eine Vielzahl von Schenkungen, die immer wieder auch von seiten der weltlichen und geistlichen Mächte bestätigt wurden. So stellten in den Jahren 1180 und 1226 die mächtigen Stauferkaiser Friedrich I. Barbarossa und Friedrich II. das Kloster unter ihren persönlichen Schutz. Als päpstlicher Legat verlieh Erzbischof Konrad von Mainz im Jahr 1195 Abt Gebhard und seinen Nachfolgern die Pontifikalien, das heißt das Recht, Mitra und Krummstab zu tragen. Im 14. Jahrhundert mehrten Schenkungen den Grundbesitz und die Rechte des Klosters. Seit dem letzten Drittel des 14. Jahrhunderts ist das Vorhandensein einer Klosterschule bezeugt. Zu Ende dieses Jahrhunderts sind von Erfurt ausgehende Bemühungen überliefert, die Wallfahrt nach Paulinzella zu beleben. Am 29. April 1525 besetzten aufständische Bauern das Kloster und raubten Vieh und Vorräte. Im Zuge der Einführung der Reformation 1534 wurde das Kloster unter seinem damaligen Abt Johannes aufgehoben. Der gesamte Klosterbesitz fiel 1542 in die Hände von Graf Günther XL., dem Reichen, von Schwarzburg-Arnstadt und Sondershausen (1499 – 1552).

Die Hirsauer Bautradition

Wie aus Sigebotos »vita Paulinae« hervorgeht, und wie auch die erhaltenen Reste der Kirche von Paulinzella zeigen, war das Kloster dem im Schwarzwald gelegenen Reformkloster Hirsau sehr eng verbunden, das im deutschsprachigen Bereich das bedeutendste Reformkloster der sogenannten cluniazensischen Reform war.

Cluny

Die seit dem frühen 10. Jahrhundert in Cluny begründete und von dort ausgehende Reformbewegung hatte zum Ziel, dem fast generell zu verzeichnenden Niedergang und der Verweltlichung des Klosterlebens entgegenzuwirken. Ziel war die Rückkehr zur Benediktinerregel und Hinwendung zur Tradition des Benedikt von Aniane. Die wesentlichen äußeren Kennzeichen der Reform waren die »libertas«, die Unabhängigkeit des klösterlichen Bereichs gegenüber weltlichen Mächten, und ausschließliche Verantwortlichkeit dem Papst gegenüber; die »constitutio« regelte die Stellung des Abts von Cluny sowie das Verhältnis von Cluny zu den anderen Klöstern; die »consuetudines« regulierten das klösterliche Leben.

Sehr bald hatte sich eine Kongregation unter der Führung Clunys herausgebildet. Im Jahr 937 folgten bereits 17 Klöster der Reform; bis zum Tod des berühmten Abts Maiolus und Erbauers der zweiten Klosterkirche (Cluny I, 909–922; Cluny II, 955–988) im Jahr 994 waren bereits 37 und beim Tod von Abt Odilo im Jahr 1048 bereits 85 Klöster in der Gefolgschaft. Majolus und Odilo hatten die Verfassung der Reform begründet und ausgeformt. Den Höhepunkt erreichte die cluniazensische Reform unter den Äbten Hugo (1049–1109) und Petrus Venerabilis (1122–1150), den Erbauern der berühmten Klosterkirche Cluny III (Grundsteinlegung 1088, Chorweihe 1095, Gesamtweihe 1130). In der Frühzeit breitete sich die cluniazensische Reform vor allem in Frankreich, dann auch in Italien, Spanien und in England aus. Im 10. und 11. Jahrhundert hingen im Heiligen Römischen Reich nur wenige Klöster der cluniazensischen Bewegung an. Das Kloster Hirsau begab sich im Jahr 1079 in cluniazensische Observanz und wirkte im deutschsprachigen Raum im Sinne der Reform.

Nicht nur im religiösen bzw. religionsgeschichtlichen Sinne war die Abtei von Cluny bestimmend für die monastische Entwicklung des Abendlands, auch in kunstgeschichtlicher Beziehung waren die beiden großen Kirchenbauten des Klosters (Cluny II und Cluny III) für die romanische Sakralarchitektur prägend.

An einer Vielzahl erhaltener Kirchenbauten sind in unterschiedlichem Maße konzeptionelle und formale Beeinflussungen von Cluny II oder Cluny III festzustellen. Obwohl von dieser mächtigen Klosteranlage Burgunds, die seit 1790 dem Verfall preisgegeben war, nur noch wenige Teile vorhanden sind, steht deren Gestalt durch die 1968 von Kenneth John Conant publizierten Ergebnisse seiner Grabungen einigermaßen anschaulich vor Augen.

Cluny II besaß ein dreischiffiges Langhaus, ein Querschiff und östlich daran anschließend einen siebenteiligen Staffelchor. Dessen drei mittlere, mit dem Mittelschiff und den Nebenschiffen des Langhauses fluchtende

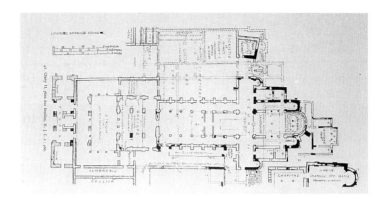

Rekonstruierter Plan von Cluny II

Räume bildeten das dreischiffige Presbyterium. Diese drei Schiffe waren untereinander mit je drei Arkaden verbunden. Seitlich wurde das Presbyterium von kammerartigen Räumen, den »cryptae«, flankiert. Ganz außen befanden sich Apsidiolen, die direkt dem Querhaus angeschlossen waren. Westlich war dem Langhaus ein Atrium (auch »Galiläa«) vorgelegt (circa 981), in dessen östliche Hälfte dann später (1000–1010) eine dreischiffige Vorkirche eingesetzt wurde.

Cluny III wurde mit einem fünfschiffigen Langhaus errichtet. Nach zwei Querarmen im Osten schloß sich eine ebenfalls fünfschiffige Choranlage an. Nach zwei weiteren, kürzeren Querarmen verschmälerte sich der östliche

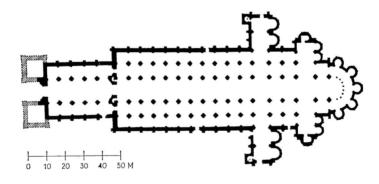

Rekonstruierter Plan von Cluny III

Bereich zu drei Schiffen und endete im Chorhaupt mit Chorumgang und Kapellenkranz. Westlich an das fünfschiffige Langhaus anschließend befand sich eine dreischiffige Vorkirche mit zwei Türmen.

Da die Vorstellung vom Aussehen der Langhausfassade und des Portalapparats von Cluny III fast ausschließlich auf den Rekonstruktionen von Kenneth John Conant beruht, erscheinen demzufolge – dies sei hier vorab festgestellt – bisher wiederholt gezogene Vergleiche mit den entsprechenden Partien von Paulinzella methodisch fragwürdig.

Hirsau

Um 830 wurde das im Schwarzwald gelegene Benediktinerkloster Hirsau mit der Kirche des hl. Aurelius gegründet, hatte aber nicht lange Bestand. Papst Leo IX. veranlaßte dann die Wiederherstellung des Klosters. Im Jahr 1059 erfolgte die Grundsteinlegung und 1065 die Besiedlung unter Abt Friedrich von Einsiedeln. An der Spitze des Klosters Hirsau stand in den Jahren 1069 – 1091 der durch seine astronomischen Kenntnisse zu Berühmtheit gelangte Abt Wilhelm. Er war aus der Benediktinerabtei St. Emmeram in Regensburg berufen worden. Unter seiner Regierung hatte die cluniazensische Reform in Hirsau Fuß gefaßt. 1075 hatte ihm Papst Gregor VII. die Unabhängigkeit Hirsaus von jeglichen weltlichen und geistlichen Besitz- und Rechtsansprüchen zugesichert. 1079 schloß sich Wilhelm, wie erwähnt, der cluniazensischen Reform an und verfaßte gemäß dem Vorbild Clunys die »consuetudines Hirsaugienses«. Die Hirsauer Reform konnte sich durch eine Vielzahl von Klosterneugründungen und auch durch den Anschluß bestehender Klöster verwirklichen und verbreiten. Sie umfaßte im heutigen Bayern, Hessen, Thüringen, Österreich und dem Elsaß mehr als 100 Klöster.

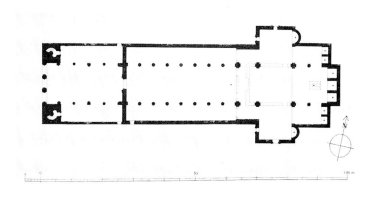

Rekonstruierter Grundriß von St. Peter und Paul in Hirsau

Auch in kunstgeschichtlicher Hinsicht bildeten die Kirchenbauten von Hirsau einen bedeutenden Markstein in der monastischen Entwicklung des Mittelalters. Sind einerseits bei St. Aurelius und vor allem bei der jüngeren Klosterkirche St. Peter und Paul prägende Einflüsse durch Cluny feststellbar, so zeigt sich andererseits mit St. Peter und Paul ein in seinen charakteristischen Formen voll ausgeprägter Typus, der eine an vielen mittelalterlichen Sakralbauten ablesbare Tradition begründete. Obwohl der häufig gebrauchte Begriff der »Hirsauer Bauschule« nicht im Sinne seiner strikten Wortbedeutung zu verstehen ist, wurde die Verbreitung hirsauischer Bauformen durch die auswärtige Tätigkeit der Konversen, entsprechend handwerklich ausgebildeter Laienbrüder, mitgetragen. So bietet denn gerade Sigebotos »vita Paulinae« wertvolle, wenngleich auch nicht allzu detaillierte Einsichten über Anzahl und Einsatz der aus Hirsau zum Bau der neuen Kirche berufenen sowie deren Verhältnis zu den an der Baustelle beheimateten Mönchen.

St. Aurelius, die ältere Kirche des Klosters Hirsau, wurde – wie bereits erwähnt – 1059 bis 1071 errichtet. Seit 1069 stand dem Kloster der berühmte Abt Wilhelm vor, der in die Geschichte als »Wilhelm von Hirsau« eingegangen ist. Von St. Aurelius sind die östlichen Teile, der Obergaden des Langhauses, die Wölbungen der Nebenschiffe und die oberen Partien der Türme nicht mehr erhalten. Durch bauarchäologische Untersuchungen konnte jedoch der ursprüngliche Zustand des Bauwerks rekonstruiert werden. Es ist erwiesen, daß St. Aurelius ursprünglich als Pfeilerbasilika errichtet worden war. Später, nach der Fertigstellung von St. Peter und Paul, wurden die Pfeiler durch Säulen ersetzt und die bisherige Vierung zu einer ausgeschiedenen Vierung umgebaut, das heißt eine im Grundriß quadratische Vierung mit vier gleich hohen Arkaden zum Langhausmittelschiff, den Querarmen, dem Presbyterium und mit baulich hervorgehobenen Vierungspfeilern (Hoffmann, Hirsau, S. 13 f.; Putze, Zu den Bauten des Aureliusklosters).

Konnte Abt Wilhelm zu Beginn seiner Regierungszeit als Abt von Hirsau gerade die Fertigstellung von St. Aurelius verfolgen, so wurde unter ihm die zweite Klosterkirche – St. Peter und Paul – im Jahr 1082 begonnen und zwei Monate vor seinem Tod, 1091, geweiht.

Beide Klosterkirchen hatten jedoch ein fatales Schicksal. St. Aurelius wurde mit Einführung der Reformation profaniert und St. Peter und Paul wurde 1692 zusammen mit den Klostergebäuden von französischen Truppen niedergebrannt. Vom ehemaligen Kirchenbau stehen nur noch der nördliche der beiden Westtürme und einige Mauerzüge. Durch Grabungsbefunde und mit Hilfe von erhaltenen bildlichen Darstellungen konnte der Bau weitgehend rekonstruiert werden, wirft aber bis heute noch eine

Vielzahl offener Fragen auf (Kummer, Die Gestalt der Peter-und-Pauls-Kirche in Hirsau).

Die Kirche St. Peter und Paul besaß ein dreischiffiges basilikales Langhaus zu neun Jochen, eine quadratische Vierung in Mittelschiffsbreite und zwei gleich große, ebenfalls quadratische Querarme. An die Vierung schloß östlich das dreischiffige Presbyterium an. Die Schiffe des Presbyteriums waren untereinander durch Arkaden verbunden und hatten im Osten jeweils einen geraden Abschluß. Die Querarme wiesen östlich, die Außenseiten der Nebenchöre tangierend, jeweils eine halbrunde Apsis auf. Das Langhaus war durch Säulenarkaden von den Nebenschiffen getrennt. Die Räume waren flach gedeckt. Den Anschluß zur Westwand bildeten kurze Mauerzungen (Antenpfeiler) und das letzte Stützenpaar vor den Vierungspfeilern bestand nicht aus Säulen, sondern – wie bei der Vierung – ebenfalls aus Pfeilern. Das Portal zur Klosterkirche befand sich an der westlichen Schmalseite des Langhauses. Westlich war dem Langhaus eine dreischiffige basilikale Vorkirche angebaut, welche aus einer oben offenen Galiläa entstanden war. Ihr westlicher Abschluß bestand aus zwei Türmen, deren nördlicher, der sogenannte Eulenturm, noch erhalten ist. Das zwischen den Türmen liegende Joch wies den Eingang in die Vorkirche auf.

Für die Reformarchitektur typische Kennzeichen sind die räumliche Disposition des östlichen Bereichs und die entsprechenden Funktionen der einzelnen Räume. Dies sind die dreischiffige Anlage des Presbyteriums und vor allem das der Vierung im Westen benachbarte Pfeilerpaar, durch welches sich das östliche Langhausjoch von den anderen unterscheidet: Der Chor der Mönche befand sich nicht im Raum östlich der Vierung, sondern in der Vierung. Er führte gemäß dem »chronicon hirsaugiense« die Bezeichnung »chorus major«. Im westlich an die Vierung anschließenden, durch Pfeiler ausgewiesenen Joch befand sich der »chorus minor« für die Konversen (Laienbrüder). Die Laien fanden im übrigen Langhaus Platz.

Diese Unterteilung des Langhauses ist von Cluny II abhängig. Dort wurden die beiden östlichen Joche des Langhauses durch insgesamt sechs Pfeiler – die der Vierung mit eingeschlossen – gebildet, der westliche Teil des Langhauses besaß Säulen.

Auf eine Krypta wurde in der Hirsauer Reformarchitektur generell verzichtet. Des weiteren sind noch einige Details, die der sogenannten Hirsauer Reformarchitektur zugeschrieben werden, bemerkenswert. Diese seien hier nur knapp und verallgemeinernd referiert: Als Baumaterial wurden nur sorgfältig bearbeitete Quader verwendet. So bezeugte auch das gesamte Bauwerk trotz seiner großen Dimensionen und Wandflächen ausgewogene Proportionierung und große Sorgfalt bzw. ästhetischen Anspruch in der Ausführung der Details. Die Außenmauern wiesen einen

umgebenden Mauersockel auf, der oben mit geschrägtem Profil zur Wand anschloß und zumeist um Portale bzw. Pforten herumgeführt wurde. Die Traufe bzw. der obere Abschluß der Wand wurde – was allerdings auch bei romanischer Architektur nicht hirsauischer Prägung der Fall ist – durch ein Profil, Klötzchenfries oder Blendbogenfries hervorgehoben. Ebenso sorgfältig waren die Wände des Innenraums gearbeitet. Die Säulenschäfte besaßen attische Basen mit Plinthen und Eckspornen. Die Hirsauer Würfel-kapitelle hatten zumeist zweifach gestufte Schilder und an den Ecken die sogenannten Hirsauer Nasen. Die Hochwand von St. Peter und Paul wies zwischen Arkaden und Obergaden einen horizontalen, die gesamte Länge der Wand durchlaufenden Sims auf, von welchem mittig zwischen den Arkaden, also über den Achsen der Säulen, ebensolche Profilleisten, die sogenannten Absenker, zu den Abakusplatten der Kapitelle herabliefen. Hierdurch war nicht nur die Hochwand in ihrer Höhe und in der rhythmi-schen Abfolge der Joche gegliedert, sondern jeder Arkadenbogen hatte seinen eigenen Rahmen bzw. bildete eine eigene formale, ästhetische Ein-heit im gesamten Hochwandsystem. Mehrere der sogenannten Hirsauer Bauschule angehörende Kirchenbauten weisen diese Arkadenrahmung auf.

Doch entwickelten sich diese Charakteristika der Hirsauer Reformarchi-tektur auch zum Gemeingut des romanischen Stils. Generell läßt sich sagen, daß nicht sämtliche der Hirsauer Reform angehörende Bauten einander gleich sind. Eine Fülle von Variationen und von Beeinflussungen durch andere Bautraditionen sind zu beobachten. In diesem Zusammenhang kann unter anderem auf die umfassenden Arbeiten von Wolfbernhard Hoffmann und Peter Ferdinand Lufen verwiesen werden (Hoffmann, Hirsau; Lufen, Die Ordensreform der Hirsauer).

Die Unterscheidung von »chorus major« und »chorus minor«, und damit die Trennung von Mönchs- und Laienbruderkirche schon in der baulichen Anlage, ist das entscheidende Kriterium der Hirsauer Reformarchitektur. Die wichtigsten noch erhaltenen Bauten der Hirsauer Reform sind Alpirs-bach im Schwarzwald (1095 ff.), St. Peter und Paul in Erfurt (1103 ff.) und Paulinzella (1105 ff.).

Baugeschichte und Gestalt der Anlage

Nach Auswertung der Quellen ergibt sich folgende Chronologie: In der Zeit zwischen 1102 und 1105 wurden für Paulina und ihre Begleiterinnen schlichte Holzbauten und die steinerne Magdalenenkapelle errichtet. In den Jahren 1105/06 wurde mit den Fundamenten und mit Teilen des Pres-

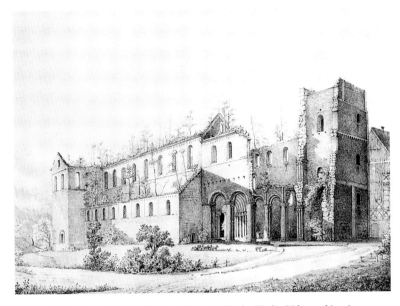

Carl Ferdinand Sprosse, Nordwestliche Ansicht der Kirche, Lithographie, 1834

byteriums der Klosterkirche begonnen. Unter der Regierung des Abts Ulrich konnte bis 1124 das Langhaus der Klosterkirche fertiggestellt werden. In diesem Jahr erfolgte auch die Weihe der Kirche. Im Anschluß daran begann der Ausbau der westlichen Turmanlage und der zwischen dieser und dem Langhaus gelegenen Galiläa. Für die Zeit um 1160 wird die Fertigstellung der Vorkirche angenommen. Über bauliche Maßnahmen in den nachfolgenden Jahrhunderten können leider keine konkreten Angaben gemacht werden. Es ist wohl anzunehmen, daß nach der Fertigstellung der Klosterkirche die Konventsgebäude ausgebaut und erweitert wurden. Auch dürften dann das Abtshaus, an der Stelle des heutigen Jagdschlosses, wie auch der Zinsboden in dieser Zeit errichtet worden sein. So kann davon ausgegangen werden, daß, wie in Hirsau, spätgotische Überformungen bzw. Erneuerungen stattfanden. Zumindest weist der Befund des Hauptportals von Paulinzella, wie später noch näher dargelegt wird, Reste spätgotischer Architektur auf. Obwohl bereits im Jahr 1874 erste Ausgrabungen vorgenommen wurden, wären zur Erarbeitung einer ausführlichen Bauchronologie und einer stilistischen Einordnung der vorhandenen Reste weitere gründliche bodenarchäologische Forschungen erforderlich.

Nach der Aufhebung des Klosters im Jahr 1534 kam es zur sukzessiven Ausbeutung der Gebäude, um Baumaterial zu gewinnen. Auf den Grundmauern der südlich an die Vorkirche anschließenden Nonnenklausur wurde 1542 das Amtshaus für das neu gegründete Amt Paulinzella errichtet. »Sieben Bogen Steinwerk« und weitere Bauteile wurden nachweislich für den Bau des Schlosses in Gehren wiederverwendet. Witterungsbedingte Schäden am Kirchengebäude wurden im Jahr 1622 behoben und in der Folgezeit, bis zur Mitte des Jahrhunderts, bemühte man sich um die Wiederherstellung des Bestands. In den Jahren 1679/80 jedoch wurde unter Graf Albert I. von Schwarzburg-Rudolstadt die Ostpartie abgebrochen und ein Teil des Steinmaterials zum Einbau einer Schloßkapelle in das südliche Nebenschiff der Vorkirche verwendet. Im Jahr 1682 war die barocke Schloßkapelle vollendet. Seit 1680 dienten Klosterbauten und Kirche den Bauern benachbarter Dörfer als Steinbruch. Im Jahr 1718 faßten die Regierung und das Konsistorium des Fürstentums Schwarzburg-Rudolstadt die Niederlegung der Ruine ins Auge, um mit dem vorhandenen Baumaterial in Rudolstadt einen neuen Kirchenbau zu errichten. Dieser Plan wurde jedoch nicht realisiert. Im Geiste der Aufklärung beschloß Fürst Ludwig Friedrich II. von Schwarzburg-Rudolstadt den Abbruch des barocken Einbaus der Schloßkapelle. Die mittelalterliche Ruine sollte nicht länger durch Stilfremdes entstellt werden. 1802 bis 1806 wurde die barocke Schloßkapelle schließlich abgerissen. In dieser Zeit, 1804, wurde der Sarkophag Paulinas im Bereich des Sanktuariums ergraben. Fürstin Caroline Louise von Schwarzburg-Rudolstadt pflanzte über der letzten Ruhestätte der Klostergründerin eine Linde. Im Jahr 1834 kam es zum Einsturz der Nordostecke der Klosterkirche mit der Apsis des nördlichen Querarms, welche dann 1845 wiedererrichtet wurde. Im Laufe des 19. Jahrhunderts wurden vielfältige Sicherungs- und Erhaltungsmaßnahmen durchgeführt, wie zum Beispiel der Austausch von schadhaften Säulenschäften und die Festigung des Mauerwerks. Im Jahr 1874 wurde der Kreuzgang in seinem Verlauf ergraben und dokumentiert. Die monolithische Brunnenschale, die einst im Kreuzgang aufgestellt war, befindet sich heute vor dem südlichen Turm.

Nachdem die südliche Hochwand des Mittelschiffs baufällig geworden war, wurde diese 1877 abgetragen und vollständig neu aufgebaut. Eine umfassende Restaurierung der Vorkirche fand im Jahr 1888 statt. Gründliche bauarchäologische Untersuchungen und Grabungen führte 1931 E. Schmidt durch. In den Jahren 1963 bis 1969 wurde die Ruine durch das Institut für Denkmalpflege, Arbeitsstelle Erfurt, gründlich restauriert. Am 8. September 1994 kam die Klosterruine von Paulinzella mit Jagdschloß und Zinsboden in den Bestand der Stiftung Thüringer Schlösser und Gärten.

Aufgaben und Ziele in Kloster und Jagdschloß

Die Stiftung Thüringer Schlösser und Gärten sieht als Eigentümerin der Gesamtanlage von Kloster Paulinzella ihre Aufgabe nicht nur im Schutz und der Erhaltung des anvertrauten wertvollen historischen Kulturguts, sondern auch in einer aktiven fürsorglichen Betreuung sowie angemessenen kulturellen Fortentwicklung der Gesamtanlage durch eine geeignete Nutzung. Auf diesem Weg gilt es auch, den entsprechenden baulichen Unterhalt der Anlage zu gewährleisten. Zur Erfüllung dieser breit angelegten Aufgabe gehört die Festlegung der Schwerpunkte konservatorischer und restauratorischer Arbeit, wie die konzeptionelle Fortentwicklung notwendiger Nutzung und angemessener Präsentation in Einklang mit der denkmalpflegerischen Zielstellung und in der Kontinuität der gewachsenen Tradition dieses kulturellen Erbes.

Die Klosteranlage von Paulinzella gliedert sich im heutigen Bestand wesentlich in drei Komplexe, nämlich die Überreste der alten Klosteranlage, sichtbar noch in der Kirchenruine und im Zinsbodengebäude, ferner in das Jagdschloß aus der Zeit um 1600 und schließlich in das heute als Forstamt genutzte Amtshaus des 16. Jahrhunderts. Während das Amtshaus in seiner Nutzung als Forstamtsgebäude nicht zur Disposition steht, sind für die Reste der Klosteranlage ebenso wie für das Jagdschloß die Nutzung und der Umfang baulicher Fürsorge im Sinne des kulturellen und denkmalpflegerischen Auftrags der Stiftung Thüringer Schlösser und Gärten zu definieren.

Eine Sonderstellung nimmt zweifellos der Bereich der Kirchenruine ein, der aufgrund seiner herausragenden Bedeutung als Denkmal wie auch als Landschaftsensemble und historischer Topos der Romantik keine Nutzung unter dem Primat der Wirtschaftlichkeit verträgt. Für diesen Bereich kommt allenfalls eine sehr zurückhaltende Nutzung etwa im Rahmen von Konzerten oder anderen angemessenen kulturellen Veranstaltungen in Frage. Die Zielstellung wird sich im wesentlichen auf einen Erhalt und vor allen Dingen regelmäßigen Unterhalt der Ruine in ihrem jetzigen Bestand beschränken müssen. Die Funktion der Kirchenruine wird sich daher auf ihre Bedeutung als Gedenkstätte, architektonisches Kunstwerk, Landschaftsdenkmal, Besichtigungsobjekt und baulicher Rahmen von kulturellen Ereignissen konkretisieren. Diese Nutzung liegt zudem ganz in der zu Beginn des 19. Jahrhunderts begründeten Tradition ihres Erhalts als Zeugnis der Vergangenheit und der Vergänglichkeit.

Ganz anders ist die Situation für die überformten oder jünger überbauten Teile des ehemaligen Klosters. Diese sind ebenso wie das um 1600 ent-

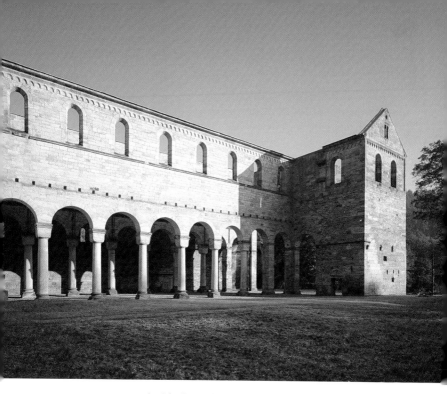

Ansicht der Kirchenruine von Süden

standene Jagdschloß einer baulichen Neuordnung und angemessenen Nutzung in Respekt vor der nahe gelegenen Kirchenruine zuzuführen. Hierbei ist die besondere historische Entwicklung von Paulinzella, vom Kloster zur gräflich schwarzburgischen Domäne, zum Jagdschloß und schließlich zur Pflanzstätte des neuzeitlichen Forstwesens in besonderer Weise zu berücksichtigen. Auch die seit 1679, nunmehr in veränderter Form bestehende kirchliche Nutzung der Anlage, zunächst in Form einer Schloßkapelle, jetzt in Form eines Kapellenraums im Jagdschloß, gilt es in Zukunft angemessen zu sichern. Seit der Zeit Goethes und Schillers ist Paulinzella zudem ein besonderes Ausflugsziel geworden, das auch weitgereiste Kulturtouristen, Kunst-, Heimat- und Geschichtsfreunde und die Besucher der romantischen Sommerkonzerte anzieht. Diese gewachsenen Traditionen sollen im Rahmen eines Nutzungs- und Erhaltungskonzepts fortgeführt werden. Unter dem Begriff eines forstkulturellen Zentrums sollen zudem die forstlichen und musealen Aktivitäten koordiniert und

gemeinsam präsentiert werden. So ist im ersten Obergeschoß des Jagd-schlosses ein kleines Museum zur Kloster-, Jagd- und Forstgeschichte als Dependance des Rudolstädter Landesmuseums Heidecksburg vorgesehen. Das Dachgeschoß des Jagdschlosses soll als ergänzende Ausstellungsfläche für Wechselausstellungen, insbesondere Informationsausstellungen, zur Verfügung stehen. Im Erdgeschoß ist neben der Kapelle ein touristischer Informationspunkt vorgesehen. Darüber hinaus sollen fachliche Kompeten-zen des nahe gelegenen Forstamts im Rahmen der Konzeption für ein forst-kulturelles Zentrum eingebunden werden. So besteht eine Initiative des Thüringer Forstvereins, in Arbeitsgemeinschaft mit dem Thüringer Landes-museum Heidecksburg in Rudolstadt und der Landesforstdirektion ein Museum für Forstkunde aufzubauen. Das Zinsbodengebäude würde nach dieser Konzeption als »Haus des Forstes« didaktischen Veranstaltungen dienen, die insbesondere junge Leute an die Themen Forstkultur und Ökologie heranführen sollen. Die benachbarte Freifläche nördlich der Kirchenruine wäre hierbei für forsttechnische Vorführungen vorgesehen.

Auch unabhängig von der Nutzung gilt es, insbesondere die gesamten Freiflächen rund um die Kirchenruine Paulinzella gartenarchitektonisch zu ordnen und damit das unter diesen Flächen liegende Bodendenkmal des ehemaligen Klosters zu sichern. Im Rahmen des Gesamtkonzepts soll Paulinzella zu einem Ort lebendiger Traditionsarbeit an Klostergeschichte und Forstkultur entwickelt werden.

Rundgang durch die Anlage

Die Ruine der ehemaligen Klosterkirche St. Maria, St. Johannes Baptista und St. Johannes Evangelista

Trotz der nur als Ruine erhaltenen Kirche sind in ihrer Gesamtanlage die Einflüsse von Hirsau bzw. der Hirsauer Reformarchitektur deutlich erkenn-bar.

Die langgestreckte Anlage bestand aus einer dreijochigen, dreischiffigen Vorkirche, einem achtjochigen, basilikalen Langhaus mit Querschiff, drei-schiffigem Presbyterium mit jeweils halbrundem Abschluß der Schiffe sowie zwei Ostapsiden des Querschiffs. Der Vorkirche waren im Westen zwei Türme vorgelegt.

Wie üblich, befanden sich die Klausurgebäude an der Südseite des Kir-chenbaus. Das Nonnenkloster schloß als westlichster Bau an den südlichen der beiden Westtürme an. An der Südflanke des Langhauses lag der Kreuz-

gang. Er war mit dem Kirchenbau durch das noch erhaltene Portal an der Westseite des südlichen Querarms verbunden. Wie aufgrund bauarchäologischer Befunde zu vermuten ist, stand das Abtshaus im Bereich des um 1600 errichteten Jagdschlosses südwestlich der Kirche. Auf Höhe des nördlichen Querarms befand sich der Klosterfriedhof.

Die Kirche hatte eine Länge von 53 Metern, davon 37,3 Meter im Langhaus; dessen Breite betrug 20,15 Meter. Das Querhaus war 30,2 Meter lang und 8,05 Meter breit. Die Höhe des Mittelschiffs betrug circa 18 Meter, die der Seitenschiffe circa neun Meter. Der Dachfirst befand sich bei 22 bis 23 Metern Höhe. Die Vorkirche maß 20,5 Meter in der Länge, die Doppelturmfront 23,5 Meter in der Breite.

Dem Besucher von Paulinzella sei empfohlen, zuerst von einem Standpunkt nördlich oder nordwestlich einen Blick auf die Ruine der Klosterkirche zu werfen. Von hier aus erschließt sich am besten die erhaltene Bausubstanz. Die Mauern der Nordseite des basilikalen Langhauses vermitteln immer noch einen guten Eindruck vom ehemaligen Aussehen des Äußeren der romanischen Kirche.

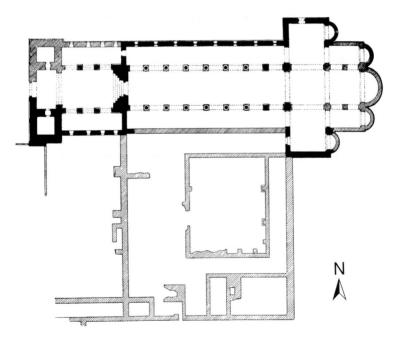

Grundriß der Klosterkirche mit Kreuzgang und Klausurgebäuden

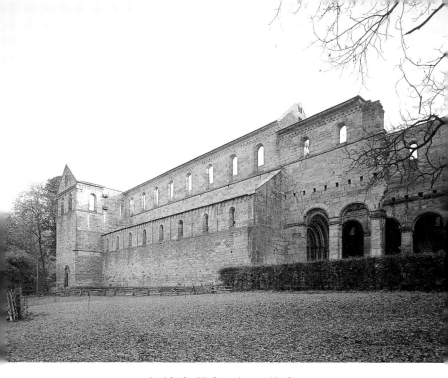

Ansicht der Kirchenruine von Norden

Danach ist ein Gang von Westen her durch die Vorkirche bzw. deren Mittelschiff zum großen Westportal des Langhauses und dann weiter in das noch in seinen Arkaden und Hochwänden bestehende Mittelschiff zu empfehlen, bis hin zu den im Boden gekennzeichneten Ostpartien.

Das Äußere der Klosterkirche

Das basilikale Langhaus wie auch die Vorkirche, das Querhaus und wohl auch die östlichen Partien erhielten ihre primäre Gliederung der Wandflächen durch die Fenster. Zu betonen ist, daß die großen, die Mittelschiffshochwand (Sargwand) gliedernden Fenster des Obergadens in Achsenkonkordanz sowohl zu den kleineren Fenstern der Nebenschiffe wie auch zu den Mittelschiffarkaden des Innenraums eingesetzt sind. Dadurch ist eine klare Rhythmik des Langhauses gegeben. Die Westwände der Querarme weisen jeweils einfache Durchfensterung, die Stirnwände je zwei Fenster auf. An der Stirnwand des Nordquerarms ist das ehemals zum Friedhof führende Rundbogenportal erhalten.

Noch deutlich sind die Gliederung und Dekoration der Mauern abzulesen. Wie an einigen Stellen ersichtlich ist, umzog den gesamten Bau ein hoher, mehrfach gestufter Mauersockel, der zwischen dem umgebenden Terrain und den Wandflächen vermittelte und einen kräftig auflagernden Fußbereich des Bauwerks ausbildete (Möbius Studien II, S. 462 f.).

Die vorkragenden Traufgesimse von Vorkirche, Langhaus und Querarmen ruhten auf durchlaufenden Blendbogenfriesen, so daß die deutlich differenzierten Teile des gesamten Baukörpers betont zu einem Ganzen zusammengeschlossen wurden.

Die Wände der Nebenschiffe wiesen – am nördlichen Nebenschiff noch gut erkennbar – ein Sohlbankgesims auf. In einer Distanz von jeweils sieben Bögen des Blendbogenfrieses bilden damit verbundene Wandvorlagen querrechteckige Wandfelder aus. Zum Vergleich sei auf St. Peter und Paul in Erfurt und die in der Nähe gelegene ehemalige Benediktiner-Klosterkirche in Thalbürgel verwiesen. In den Mittelachsen der durch die Vorlagen gebildeten Felder befinden sich die Nebenschiffenster. Das durchlaufende Sohlbankgesims trennt in der gesamten Länge die Fensterzone der Nebenschiffe vom darunter befindlichen geschlossenen Bereich ab, gleichermaßen werden die einzelnen Wandfelder der Fenster als ästhetisch wirksame Einheiten von Wandfläche, Fensteröffnung sowie rahmenden Gesimsen und Vorlagen betont. Diese Felderung findet ihre Resonanz im Inneren in der Arkadenrahmung des Mittelschiffs. Wie an der Nordseite noch erkennbar ist, reichten die Pultdächer der Nebenschiffe mit ihrem oberen Ansatz zur Sohlbanklinie der Obergadenfenster.

An der Westseite des südlichen Querarms befindet sich die ehemalige Pforte zum Kreuzgang. Ihr Bogenfeld ist mit einem Kordelstab gerahmt und in der Mitte durch zwei sich nach oben gabelnde Kordelstäbe geteilt. Die Pforte wurde im 19. Jahrhundert erneuert (Möbius, Studien II, S. 469). An den Westseiten des nördlichen und des südlichen Querarms sind jeweils im oberen Bereich einige vorkragende Quadersteine erkennbar. Entsprechend der bisherigen Forschung handelt es sich hierbei um die Reste der beiden ehemals geplanten bzw. begonnenen Winkeltürme, die zwischen Langhausmittelschiff und den Querarmen errichtet werden sollten. Doch folgte man mit den beiden Westtürmen vor der Galiläa dem Hirsauer Vorbild (Möbius, Studien II, S. 465).

Der Verlauf des nicht mehr vorhandenen aufgehenden Mauerwerks ist ersichtlich durch das zu ebener Erde freigelegte Mauerwerk des Fundaments. Wie bei St. Peter und Paul in Hirsau waren die drei Schiffe des Presbyteriums miteinander durch Arkaden verbunden. Jedoch anders als in Hirsau hatten die drei Schiffe des Presbyteriums nicht einen geraden Schluß, sondern entsprechend der jeweiligen Raumbreite halbrunde Apsi-

den. So bot sich von Osten der Blick auf eine Gruppe von insgesamt fünf Apsiden, die den architektonischen und spirituellen Schwerpunkt des gesamten Baukörpers bildeten.

Die Außenwände der Ostpartie waren durch Halbrundvorlagen gegliedert, die als oberen Abschluß Blendwürfelkapitelle hatten. Zum Vergleich kann beispielsweise auf das Äußere von St. Peter und Paul in Erfurt verwiesen werden. Der Bestand der zwar 1845 neu aufgebauten Apsis am nördlichen Querarm vermittelt noch sehr deutlich das vormalige Aussehen.

Die Vorkirche

Die Vorkirche und das Kirchenlanghaus sind durch eine hohe Stirnwand mit Giebelabschluß getrennt. In dieser Wand befindet sich das in das Mittelschiff des Langhauses führende Säulenportal.

Die als Bautypus nur in wenigen Beispielen bekannte Vorkirche ist ein geschlossenes Bauwerk, welches die architektonische Struktur eines Langhauses besitzt, also dreischiffig angelegt ist. Das Mittelschiff weist Erdgeschoßarkaden sowie eine Hochwand mit Lichtgaden auf. In dieser Form ist die Vorkirche zu unterscheiden von einer Vorhalle, einem dem Portal vorgelegten Bau, der an einer oder mehreren Seiten großzügig durch Arkaden geöffnet ist. Keineswegs ist bei einer Vorkirche von einem Narthex zu sprechen, dem seit dem konstantinischen Kirchenbau überlieferten, der gesamten Stirnseite des Langhauses quer vorgelagerten Raum.

Auch die Vorkirche von Paulinzella war basilikal gestaltet. Im Westen befanden sich zwei Türme mit dazwischenliegendem Eingangsjoch. Entsprechend dem Langhaus der Klosterkirche hatte das Mittelschiff der Vorkirche eine flache Decke. Erhalten sind noch der rechte, südliche Turm in seinen unteren, durch Gesimse bzw. einen Blendbogenfries getrennten Geschossen, die Mittelschiffarkaden und beträchtliche Teile der Hochwände sowie die Außenwand des rechten Nebenschiffs. Der Zugang in die Vorkirche bestand in einem Portal in der Westwand zwischen den Türmen. Nach dem querrechteckigen Eingangsjoch führte eine breitere Portalanlage in das Mittelschiff der Vorkirche. Wie am erhaltenen Bestand erkennbar, befanden sich in diesen beiden Mauern zwischen den Türmen in den oberen Bereichen mehrere Arkadenöffnungen.

Doch die Vorkirche stellte nicht den anfänglichen Bestand der westlichen Bereiche der Klosterkirche dar. Die Grabungen im Jahr 1931 ergaben, daß hier anfangs eine Galiläa errichtet worden war. Das heißt für die Baugeschichte von Paulinzella, daß unabhängig vom Langhaus die beiden Türme entstanden. Von ihnen führte ein oben offener, durch zwei seitliche Arkadenreihen gebildeter Vorhof zum Portal. In der Ausbildung einer offenen Galiläa entsprach Paulinzella also der Klosterkirche St. Peter und

Paul in Hirsau, die ebenfalls eine solche besaß, bevor diese zur Vorkirche ausgebaut wurde (Kummer, Die Gestalt der Peter-und-Pauls-Kirche in Hirsau). Als Baubeginn der Westtürme von Paulinzella wird 1114 angenommen (Unbehaun, Paulinzella, S. 35). Bis zur Mitte des 12. Jahrhunderts wurde dann der Vorhof zur Vorkirche ausgebaut.

Die Hochwände des Mittelschiffs der Vorkirche stützen sich auf Pfeilerarkaden. Die Obergadenfenster sind noch erhalten. Die Bögen der Pfeilerarkaden sind wie die des Langhauses nach Hirsauer System gerahmt. Über dem horizontalen Sims sind Balkenlöcher erhalten, welche in den Abbildungen der Klosterkirche aus dem 19. Jahrhundert schon erfaßt sind. Man geht davon aus, daß diese Balkenlöcher die Spuren einer ehemaligen Zwischendecke, das heißt der Nonnenempore, gewesen sind. Danach hätten die Nonnen durch die Arkaden der Stirnwand des Mittelschiffs die Gottesdienste mitverfolgen können. Doch erscheint die Annahme einer hier eingerichteten Empore nicht überzeugend. Zum einen handelte es sich wohl um einen mehr provisorisch wirkenden Einbau, zum anderen wäre hierdurch die Raumproportion und -ästhetik des Mittelschiffs der Vorkirche zerstört worden. Die Belichtung dieses unteren Raums wäre indirekt über die Nebenschiffe bzw. durch die Westwand erfolgt. Die hintere, westliche Abschlußwand des Mittelschiffs hätte dann nur noch im großen Portal bestanden.

Eine ungewöhnliche Form haben die Arkadenpfeiler. Sie besitzen einen hohen Sockel, der sich nach oben hin verjüngt. Den oberen Abschluß der Pfeiler bildet eine vorspringende, mit Wulst, Kehle und Doppelwulst profilierte Kämpferplatte. Die zum Mittelschiff und den Nebenschiffen hin weisenden Seiten der Vierkantpfeiler sind glatt und flächig gehalten. Die Kanten der Pfeiler sind durch einen abgesetzten Rundstab gewulstet.

Die Innenseiten der Arkadenpfeiler sind in ihrer gesamten Höhe ab dem Sockel und in ihrer gesamten Breite mit einer im Querschnitt halbrunden Nische ausgekehlt, die unterhalb des Kämpfers rundbogig abschließt. Diese Nische durchspannt der gesamten Höhe nach ein Halbrunddienst. Er steht auf einer niedrigen Basis, die von den sich verjüngenden Enden des oberen Wulstes des Pfeilersockels getragen wird. Der Dienst trägt ein Würfelkapitell, welches mit seinem unteren Teil noch in der Nische liegt, dessen oberer Teil aber der verbleibenden Restfläche des Pfeilers vorgeblendet ist. Die Kämpferplatte des Pfeilers ist über dem Kapitellchen verkröpft. Der Dienst findet in dem gewulsteten Unterzug der Arkade seine Entsprechung.

Eine derartig aufwendige Gliederung mit Plastizierung einer Pfeilerfläche in die Substanz hinein, das heißt die in den Pfeiler eingemuldete Vorlage, ist zwar ungewöhnlich, aber nicht singulär. Sie ist noch an den

Langhauspfeilern der Kirche St. Peter und Paul in Erfurt zu finden, die ebenfalls der Hirsauer Reformarchitektur zugehörig ist (Berger, Die Peterskirche), wie auch an der Vorkirche der ehemaligen Benediktiner-Klosterkirche Thalbürgel. Verwandte Gestaltungen sind an den Lettnerarkaden von St. Peter und Paul in Hirsau erhalten. Dort sind an den Arkadeninnenseiten flächige, bandartige Vorlagen mit stilisiertem Kapitell von zwei begleitenden Wulsten flankiert (Strobel, Die romanische Bauplastik in Hirsau, Abb. 160). Eine verwandte Gliederung einer Pfeilerfläche, allerdings ohne Kapitell am Nischenansatz, ist von einem in Cluny erhaltenen Pfeiler bekannt (La Maior Ecclesia, Nr. 94). Eine sehr enge Entsprechung findet sich bei einem im Germanischen Nationalmuseum in Nürnberg erhaltenen Kreuzgangpfeiler des ebenfalls hirsauischen Benediktinerklosters St. Georg in Prüfening bei Regensburg. Dort trägt das Kapitellchen den weit auskragenden, in Regensburg üblichen Trapezkämpfer mit Endrollen. Weitere Pfeiler ähnlicher Struktur sind im Dom St. Marien zu Hildesheim erhalten (Meyer, Frühmittelalterliche Kapitelle und Kämpfer, S. 148, 656). Allerdings zeugen die glatten, nahezu unversehrten Oberflächen wie auch die scharfen Kanten der Pfeiler in Paulinzella davon, daß in neuerer Zeit eine sorgfältige Überarbeitung durchgeführt wurde.

In das rechte Nebenschiff der Vorkirche hatte 1679/80 Graf Albert I. von Schwarzburg-Rudolstadt unter Nutzung des vorhandenen romanischen Mauerwerks und unter Verwendung von Abbruchsteinen der Ostpartie der Klosterkirche eine Kapelle einbauen lassen. Dieser Zustand ist auf der Radierung von Georg Melchior Kraus von 1800 mit der Westseite von Paulinzella und auch auf der Zeichnung der Vorkirche von Karl Friedrich Schinkel aus der Zeit vor 1806 gut erkennbar (Möbius, Studien I, Abb. 10, 12). Mehrere Vermauerungen bzw. Spuren von Umsetzungen von Wandöffnungen wie auch die Konturen einer Einwölbung zeugen noch von der Existenz der Kapelle. Nach 1800 wurde die Kapelle herausgebrochen und der Torso des Nebenschiffs weitgehend in seine vorherige Gestalt zurückversetzt.

Das Westportal der Klosterkirche

Zwischen den beiden Hochwänden der Vorkirche ist der in vier Zonen gegliederte Mittelteil der Langhausfassade erhalten. Das große vierstufige, rundbogige Säulenportal nimmt die gesamte Breite der Wand ein. Oben ist der Portalapparat durch einen Rücksprung abgeschlossen, der zum Niveau der Fassadenwand vermittelt. Der Bereich über dem Portal weist über einem schmalen Mauerstreifen eine Reihe von sieben Pfeilerarkaden auf. Sie schließt seitlich nicht bündig an die Nebenschiffwände der Vorkirche an und auch die äußeren Arkaden, bzw. deren Außenseiten, sind

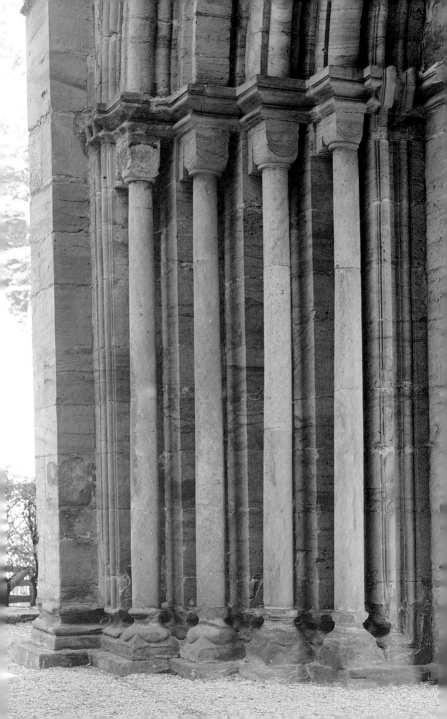

nicht in vertikaler Fluchtung zur Außenseite des Portals angelegt. Die beiden Fenster darüber befinden sich nicht in der Achse mit den Arkaden und die breite Wandfläche zwischen den Fenstern entkräftet die vertikale Mittelachse mehr, als sie sie betont.

Die Giebelfläche ist von der oberen Zone durch einen Blendbogenfries getrennt. Die Mittelachse wird durch ein rechteckiges Fenster akzentuiert, darüber befinden sich zwei kleine Öffnungen.

Das zum Mittelschiff des Langhauses führende Portal wird bisher als vom circa 1115 datierten Hauptportal der Klosterkirche Cluny III abhängig erachtet. Ebenfalls wird davon ausgegangen, daß es im Zusammenhang mit dem Langhaus 1124 fertiggestellt worden ist.

Es handelt sich um ein vierstufiges Säulenportal, das heißt in die Gewändestufen sind Säulen eingestellt. Die Säulen haben attische Basen auf Plinthen und Schilderkapitelle. Auf ihnen lastet ein sehr hohes, profiliertes Kämpfergesims. Die Stufung im Bogenbereich geschieht nicht durch Archivolten analog zu den Stufen der Gewände, sondern durch wulst- und kastenförmige Archivolten in Achse zu den Säulen.

Sehr breite Pfosten vermitteln zur Öffnung. Sie tragen einen Sturz und ein Tympanon, das Reste von Stuck und einer früheren Bemalung aufweist. Die Säulen haben hohe, hirsauisch beeinflußte attische Basen auf Plinthen. Der untere Wulst der Basis ist wesentlich stärker ausgebildet als der obere und zu den Ecken der darunter liegenden Plinthe vermittelt ein Ecksporn. Die Kapitelle haben die übliche, aus dem Würfel entwickelte Hirsauer Form. Die des linken Gewändes weisen mehrfach übereinander gestufte Schildbögen und darin kleine doppelte, ebenfalls gestufte Schilder auf. Die Schilder der Kapitelle des rechten Gewändes zeigen plastischen, figuralen bzw. auch ornamentalen Dekor. Seitlich schließen die Kapitelle vermittels rechteckiger Platten an die Innenseite der Gewändestufen an. Die äußeren Flanken der Gewände, wie auch die Innenseiten der inneren Stufen, sind durch zwei Wulste und eine Kehle profiliert. Die Wulste sind seitlich und auch zur Kehle hin durch kleine Stufen abgesetzt. Bei den inneren Stufen laufen die Wulste mehrfach gebrochen über das Kämpferprofil und setzen sich in der inneren Archivolte fort. An den Außenflanken des Portals sind die Wulste über den Kämpfer nach vorne versetzt und darüber abgeschnitten.

Das Westportal von Paulinzella gehört mit seiner architektonischen Gestalt zu den aufwendigsten Portalen an romanischen Kirchen im deutschsprachigen Bereich. Als solches war es Gegenstand einer Vielzahl kunstgeschichtlicher Betrachtungen und Diskussionen, die mitunter auch seine Originalität in der uns erhaltenen Erscheinungsform hinterfragen (Möbius, Studien II, S. 470–490). Tatsächlich zeigen sich bei näherer Betrachtung einige Diskrepanzen in der Formensprache bzw. lassen sich in der architek-

tonischen Gestaltung ungeachtet jüngerer Restaurierungen unterschiedliche Stile feststellen.

Die Gesamtdisposition des Portals, vor allem in der Breite im Verhältnis zur darüber befindlichen Gliederung der Wand durch Arkaden und Fenster, vermittelt nicht den Eindruck gegenseitiger Bezogenheit. Das Portal erscheint bereits auf den ersten Blick wesentlich zu breit und zu mächtig. So ist auch der seitliche Anschluß an die Pfeiler der Vorkirche sehr knapp bemessen und der Abbruch des Kämpfergesimses der Pfeiler geschieht abrupt.

Ein oberer Abschluß des Portalbereichs in Form eines gestalteten Gesimses ist nicht vorhanden. So entbehrt das Portal auch einer gerade in der Hirsauer Architektur üblichen, rechteckigen Rahmung, durch die eine harmonische Einordnung in den baulichen Zusammenhang bewirkt wird, wie zum Beispiel am Südportal von St. Peter und Paul in Erfurt.

Die Säulen erscheinen in ihrer Proportionierung zu lang, zu dünn und im Verhältnis zu den Gewändestufen zu wenig mächtig, so daß sie nicht in die Stufen eingestellt, sondern eher den Flächen der Stufen vorgestellt wirken und den Blick in die Stufung bzw. auf deren Flächen nahezu ungehindert ermöglichen.

Auch die Basen der Gewändesäulen weisen Unstimmigkeiten auf. Sie scheinen zum Teil zur Einsetzung in die Gewändestufen abgearbeitet worden zu sein und sind so in sehr gedrängter Weise eingepaßt. Ebenfalls erscheinen die Kapitelle im Verhältnis zu den Säulenschäften mit Blick auf die Hirsauer Proportionierung zu klein. Dementsprechend wirkt auch das profilierte Kämpfergesims zu hoch und damit zu schwer für die Kapitelle.

Die Kapitelle sind nicht schlüssig in die Gewändestufen eingesetzt. Zwischen den Kapitellen und den seitlichen Stufenflächen vermitteln vertikale rechteckige Platten. Derartige Platten in solcher Anbringung sind in romanischer – auch hirsauischer – Architektur nicht gebräuchlich und hier in Paulinzella singulär. Diese kleinen Platten sind zusammen mit den Kapitellen und den angrenzenden Mauersteinen der seitlichen Gewändestufen aus einem Block gearbeitet. Die Mauersteine sind stärker als die Platten und reichen in ihrer Tiefe zur nächsten Gewändestufe. Es entsteht der Eindruck, daß es sich bei diesen Werkblöcken, bestehend aus Quadern der Gewändestufen mit Platten und Kapitellen, um umgearbeitete Teile bzw. Versatzstücke eines kleineren Stufenportals oder um Quader von Pfeilern mit den entsprechenden Teilen ihrer Vorlagen handelt (vgl. unter anderem Thalbürgel, Mittelschiffpfeiler). Schon vor längerer Zeit wurde auf die unterschiedlichen Größen der Kapitelle und deren unterschiedliche Abstände zu den Stufenflächen hingewiesen (Möbius, Studien II, S. 480 f.). Auch Differenzen zwischen den Ansätzen der Säulenschäfte zu den Halsringen sind zu beobachten. Eigentümlich erscheint zudem, daß die unteren

gerundeten Partien der Kapitelle bossiert sind und ein glatter Diagonalgrat stehengelassen wurde.

Bei näherer Betrachtung und dem Versuch einer stilistischen Bestimmung erweisen sich die im Kämpferbereich vorhandenen Teile mit den sich überschneidenden Wulsten als ehemals einem spätgotischen Portal zugehörig. Spätgotische Portale mit entsprechenden Verstäbungen sind zum Beispiel am Kreuzgang und in der Marienkapelle von Hirsau sowie in Maulbronn erhalten (Seeliger-Zeiss, Studien zur Architektur der Spätgotik in Hirsau, Abb. 189, 190, 216, 270, 272).

Auch der Bogenabschluß des Portals weist einige Ungereimtheiten auf. Diese erschließen sich beim Betrachten des Portals von der Innenseite des Langhausmittelschiffs. Sowohl die Fassadenwand als auch das vorgelegte Portal bilden einen Entlastungsbogen aus, so daß zwei voneinander unabhängige, gegenseitig gestufte Entlastungsbögen vorhanden sind. Sie befinden sich also in zwei zueinander parallelen Mauerschichten, derjenigen der Fassadenwand und der des vorgelegten Portals und werden durch eine quer verlaufende Fuge getrennt. Möbius hat diese als Dehnungsfuge zwischen Vorkirche und Langhaus zu erklären versucht (Möbius, Studien II, S. 488). Der unregelmäßige Verlauf dieser Fuge an den Innenseiten der Türpfosten läßt jedoch vermuten, daß hier die Mauer der Fassade von Westen her ausgebrochen wurde, um Raum bzw. Tiefe für neu einzusetzendes Material des Portals zu schaffen. Insgesamt gesehen sprechen all diese festgestellten Uneinheitlichkeiten dafür, daß ein vormals existierendes Portal in ähnlichen Formen unter Verwendung einer Fülle von Versatzstücken grundlegend überarbeitet wurde, oder daß es sich um den weitgehenden Neubau eines romanischen Portals aus stilistisch heterogenen Versatzstücken handelt. Der uneinheitliche Erhaltungszustand der Steinoberflächen geht wohl größtenteils auf Erneuerungen aus jüngerer Zeit zurück. Im Stich von G. Feldweg von 1843 (Möbius, Studien II, Abb. 54) sind Teile des Westportals mit den spätgotischen Verstäbungen bereits dargestellt, so daß hiermit ein Terminus ante quem gegeben ist.

Es bleibt die Frage offen, ob nicht das Westportal von Paulinzella vor 1843 in seinen jetzt bestehenden Formen nach dem Westportal der unweit gelegenen Klosterkirche von Thalbürgel erneuert wurde. Entgegen der Meinung Möbius' scheint diese Vermutung naheliegend, da die Klosterkirche Thalbürgel gleichfalls im Stil der Hirsauer Reformarchitektur errichtet wurde (Möbius, Thalbürgel).

Einen Hinweis auf die spätere Einsetzung des Portals ergeben auch die letzten Absenker der Arkadenrahmung der Vorkirchenwände. Sie liegen im Winkel zwischen Portal und Vorkirchenwand und sind uneinheitlich bzw. gestückelt gearbeitet. Sie sind auch weiter zur Arkade hin versetzt,

so daß eine unsymmetrische Arkadenrahmung entsteht. Hieraus ergibt sich der weitere Schluß, daß die Rahmungen zugunsten der Tiefe des Portalapparats verändert wurden.

Selbst wenn hier postuliert wird, daß das Portal aus nachmittelalterlicher Zeit stammt, soll keineswegs seine Bedeutung als Baumonument in Frage gestellt werden. Durch die mögliche Erkenntnis seiner späteren Erschaffung erschließt sich eine andere Wertigkeit im Zusammenhang mit der Ruine. Der offensichtliche Wille zur Schöpfung eines als romanisch zu verstehenden und romanisch wirkenden Portals bezeugt das stetige Interesse am Fortbestehen der Ruine von Paulinzella als anschaulichem Bestand und Zeugnis der mittelalterlichen Kunst Thüringens. Letztlich ist der Wiederaufbau oder die Überformung des Portals aus wohl größtenteils mittelalterlichen Teilen der unumstößliche Beweis für die historische Dignität der Ruine. Ob die rote Aufschrift an der Stirnseite einer Archivolte mit der Jahreszahl 1680 im Zusammenhang mit dem Umbau des Portals zu verstehen ist, kann bislang nicht geklärt werden.

Das Langhaus und die Ostteile der Kirche

Das Langhaus der Kirchenruine besteht heute aus der linken Außenwand und den beiden Arkadenfolgen des Mittelschiffs sowie den Hochwänden. Von den Querarmen sind die westlichen Mauern, die nördliche und südliche Stirnmauer sowie die erneuerte Ostapsis des nördlichen Querarms erhalten.

Das Langhaus wurde vormals und wird auch heute noch in seinem fragmentierten Zustand gemäß dem Hirsauer Vorbild von den beiden Reihen mächtiger Säulen dominiert. Die großen ungegliederten und kantigen Arkaden ruhen auf jeweils sechs Säulen mit attischen Basen auf Plinthen und Würfelkapitellen. Die Arkadenfolge beginnt, wie in Hirsau, mit je einem Antenpfeiler an der westlichen Stirnwand. Die vorletzte Arkade vor der Vierung ruht auf einer Säule und einem Vierkantpfeiler, die letzte Arkade auf diesem Vierkantpfeiler und dem Vierungspfeiler mit kreuzförmigem Querschnitt. Das von den beiden Vierkantpfeilern und den Kreuzpfeilern gebildete Geviert nahm den chorus minor auf. Dieser Bereich ist durch die Klötzchenfriese an den Kämpfern ausgewiesen.

Die Hochwände sind durch die Reihen der hohen, rundbogig abschließenden und neu überarbeiteten Obergadenfenster gegliedert. Ein horizontal durchlaufendes Gesims und die vertikalen Absenker teilen den Bereich über den Arkaden in einzelne Felder. Die geschrägten Unterseiten des Gesimses sowie die ebenfalls geschrägten Seiten der Absenker sind als Klötzchenfriese im Schachbrettmuster skulpiert. Das Mittelschiff wie wohl auch die Nebenschiffe hatten zur Entstehungszeit einen offenen Dachstuhl oder eine Holzdecke.

Blick durch das Langhaus nach Osten

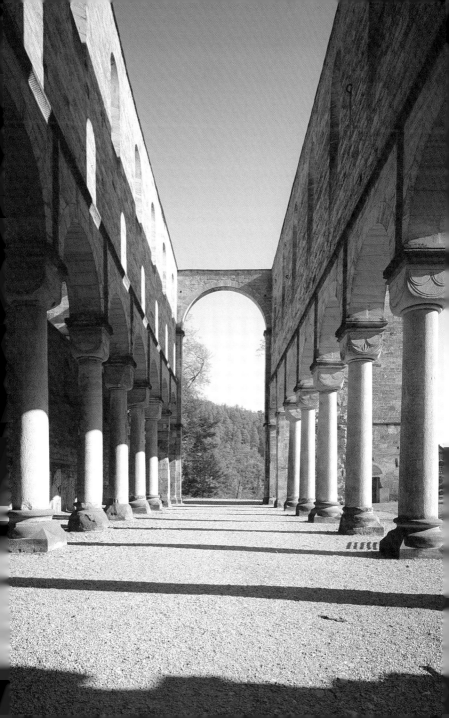

Insofern ist gerade hier im Mittelschiff von Paulinzella die Ästhetik der Hirsauer Reformarchitektur sowohl in den großen Formen als auch in den Details voll ausgebildet und noch bestens ablesbar. Von den quadratischen, kubischen Plinthen vermitteln die Eckblätter bzw. Eckgrate zu den unteren, mächtigen Wulsten der Säulenbasen. Über deren Kehle befindet sich ein weiterer Wulst mit erheblich kleinerem Durchmesser, das heißt auf einen Kubus ist ein Gefüge von konvexen und konkaven, runden plastischen Formen gesetzt. Der obere Wulst der Basis vermittelt zum Säulenschaft. Die Schäfte sind nicht zylindrisch gestaltet, sondern haben eine »Enthasis«, das heißt eine Schwellung bei größerem unteren und kleinerem oberen Durchmesser. In der Enthasis soll die Belastung des Säulenschafts durch die darüber befindlichen Teile ausgedrückt werden, andererseits definiert sie den Säulenschaft auch als in sich proportionierten und geschlossenen plastischen Körper und nicht als beliebig verlänger- oder verkürzbare Stütze. Zwischen den Säulenschäften und den darüber befindlichen Mauerpartien vermitteln die Würfelkapitelle vom Rund zum Kubus, wobei durch das umlaufende Kämpferprofil eine optisch wirksame Horizontale in die vertikale Koordination der einzelnen Glieder eingebracht ist, die auf die untere quadratische Plinthe antwortet.

Die Wand wird durch die Arkadenrahmungen im Verlauf ihrer gesamten Länge gegliedert, und die einzelnen Joche werden jeweils als formalästhetische Einheit betont. Auf die große Fläche der Wand sind die erhabenen linearen Gesimsleisten und das kleinteilige Klötzchenmuster als plastische Teile gelegt. Ein oberer Abschluß der Hochwand in Form eines Gesimses ist nicht mehr erhalten, darf jedoch angenommen werden. Möglicherweise waren die Wandflächen oberhalb der fortlaufenden Arkadenrahmungen mit Malereien ausgestattet, wie an mehreren mittelalterlichen Kirchenbauten noch zu sehen ist. Zum chorus major vermittelte der noch erhaltene Vierungsbogen. Sehr trefflich hat Ernst Badstübner die ästhetischen Qualitäten der Klosterkirche Paulinzella charakterisiert:»Das hervorragende handwerkliche Können der bauenden Benediktinermönche, wie es die Quaderverblendung der Wände und die monolithen Säulen im Schiff zeigen, und die spürbare Disziplin der Steinmetzen bei der Herstellung des streng stereometrischen Details haben zu dem beinahe legendären Ruf beigetragen, den die Klosterruine Paulinzella als Werk der romanischen Baukunst in Deutschland genießt« (Badstübner, Klosterkirchen, S. 73).

Die kunstgeschichtliche Bedeutung des Mittelschiffs von Paulinzella liegt zweifellos auch darin, daß es aufgrund seiner Säulenreihen enger mit St. Peter und Paul in Hirsau verwandt ist als mit den beiden ebenfalls thüringischen Kirchen Hirsauer Stilzugehörigkeit, St. Peter und Paul in Erfurt und St. Georg in Thalbürgel.

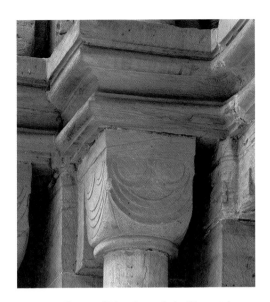

Kapitell im nördlichen Gewände des Westportals

Die Bauplastik

Das Portal

Das Bogenfeld des Westportals weist in symmetrischer Anordnung die Reste von drei stuckierten Halbfiguren auf, ihre Umrisse sind noch ablesbar. Erhalten sind die Heiligenscheine und die Reste einer farbigen Fassung. Gemäß dem Patrozinium handelte es sich bei der Mittelfigur um die Jungfrau Maria mit Kind, bei den seitlichen um Johannes Baptista und Johannes Evangelista.

Sämtliche Kapitelle des Kirchenbaus sind als Würfel ausgebildet. Diese in der romanischen Baukunst Deutschlands gängige Form tritt erstmals in der Kirche St. Michael in Hildesheim auf (1007–1033), der Gründung des kunstsinnigen Bischof Bernward. Die plastische Gestaltung der Kapitelle des Portals ist in drei Gruppierungen zu unterscheiden:

1. Die drei inneren Kapitelle des linken (nördlichen) Gewändes sind nach Hirsauer Vorbild durch mehrfach gestufte Schildbogen gekennzeichnet (Strobel, Die romanische Bauplastik in Hirsau). Die innere Schildfläche schließt zwei nebeneinanderliegende kleine, ebenfalls gestufte Schildflächen ein. Ähnliche Gestaltungen weist auch die Frontseite des äußeren Kapitells des südlichen Gewändes auf. Allerdings sind hier die Bogen-

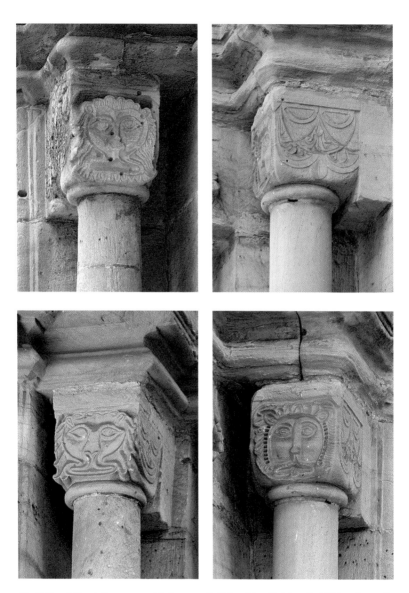

Kapitelle mit Darstellungen von Masken am nördlichen (oben links) und südlichen Gewände

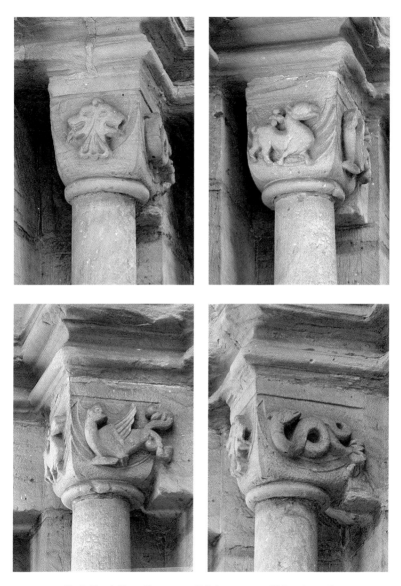

Kapitelle mit Darstellungen von Fabelwesen am südlichen Gewände

flächen in flachem Relief mit Faltenmotiven skulpiert. Eine Zunge ist vom unteren Rand der beiden Bogen bzw. deren Kontaktstelle herabgestreckt. Insgesamt gesehen wird hier – auch durch die beiden kleinen Bogen am oberen Rand des Kapitells bestärkt – die Erinnerung an eine stilisierte Maske evoziert. Die Frontseite des inneren Kapitells am südlichen Gewände weist unter den beiden Binnenbögen eine stilisierte Blüte auf.

2. Die Innenseite des äußeren Kapitells am nördlichen Gewände und die Innenseiten des inneren und äußeren Kapitells am südlichen Gewände zeigen anthropomorph-zoomorph stilisierte Masken. Diese wahren mit ihren äußeren Konturen allerdings nicht die vom Korpus des Würfelkapitells vorgegebene Schildform.

3. Die beiden inneren Kapitelle am südlichen Gewände besitzen an jeweils zwei Seiten die in der romanischen Kunst hinlänglich bekannten Fabelwesen. Sie sind plastisch vor den planen Grund, das heißt vor den gestuften Kapitellschildern, gearbeitet. Sie überschneiden mit ihren Körpern teilweise die durch die Schilde gegebenen Begrenzungen.

Bei den figürlich-gegenständlichen Darstellungen der Portalkapitelle zeigen sich zwei unterschiedliche Reliefstrukturen: Die Masken sind vertieft, mit Kerbschnitt und leichten Wölbungen der Wangen- und Augenpartien in den Werkblock des Kapitells eingearbeitet, so daß dessen Flächen bzw. Bemessungen erkennbar bleiben. Die Fabelwesen hingegen sind erhaben vor ihrem Reliefgrund, der Schildfläche des Kapitells, gesetzt. Sie überschneiden aber mit ihren Körpern die durch die Schildflächen gegebenen Begrenzungen.

Die Kapitelle des Portals haben nahezu einheitlich an den Kanten am Zusammenstoß der Schildflächen die von den Hirsauer Kapitellen bekannten »Nasen«, die sogenannten Hirsauer Nasen. Ungewöhnlich jedoch ist die Bossierung der gewölbten Unterseiten der Kapitelle unter Beibehaltung glatter Kantengrate, was auf eine jüngere Überarbeitung schließen läßt.

Die Kapitelle der Vorkirche
Die kleinen Blendkapitelle der Halbrundvorlagen der Vorkirchenpfeiler sind ebenfalls in der Grundform des Würfelkapitells gehalten. Sie weisen zum Teil die bereits beschriebene Gestaltung mit gestuften Schildflächen auf. Zum Teil sind sie figürlich, zum Teil ornamental skulpiert. Die Palmetten und Blumenformen sind in die Schildfläche eingetieft. Die Figuren der Fabelwesen bleiben mit ihrer vorderen, das heißt mit der vom Umriß eingeschlossenen Fläche, in der Ebene der Schildfläche. Die Skulpierung wurde also dadurch bewerkstelligt, daß entlang den Umrissen der Figuren und der inneren Bemessungen der Schildflächen in die Substanz des Kapi-

tellkörpers eingetieft wurde. Eine durch die Schildfläche gegebene Bezugs-
ebene für die Figuren, wie bei den Kapitellen mit Fabelwesen am Portal,
ist hier nicht vorhanden. Obwohl die Palmetten- und auch Blumenformen
mit ihren dem Kerbschnitt verwandten Strukturen der Hirsauer Tradition
verpflichtet sind – verwandte Skulpierungen können an noch erhaltenen
Fragmenten in Hirsau beobachtet werden (Strobel, Die romanische Bau-
plastik in Hirsau) – erscheinen die Reliefstrukturen der Kapitelle von Vor-
kirche und Portal in Paulinzella insgesamt gesehen dennoch uneinheitlich.
Von einer für Paulinzella charakteristischen Ausbildung oder einer nach-
vollziehbaren Entwicklung der Kapitellplastik im Sinne einer lokalen
Schule kann also nicht gesprochen werden.

Die Dekorationsformen des Langhauses
Die Säulen des Langhauses haben Würfelkapitelle mit gestuften bzw.
gewulsteten Schilden, welche an den Ecken durch die typische Hirsauer
Nase zusammengeschlossen sind. In die großen Schilde sind, ähnlich
wie am Portal, zwei nebeneinanderliegende kleine Schilde eingesetzt. Zum
Teil besitzen sie erhaben skulpiert oder vertieft ein Blütenmuster bzw.
runenähnliche Zeichen. Die Plinthen haben zum Teil wie in Hirsau mit
ihnen verbundene Ecksporen, welche mit den beiden Schrägen zu den
attischen Basen vermitteln.

Das durchlaufende Gesims der Hochwände wie auch die Absenker, also
die Arkadenrahmen, sind in Form eines Klötzchenfrieses gestaltet. Das

Grabsteine an der nördlichen Seitenschiffwand

43

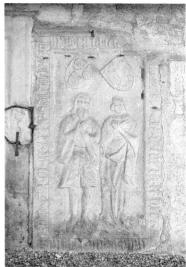

Grabplatte für drei Äbte des Klosters *Grabplatte des Ehepaars vom Hofe*

heißt entlang einer mittigen, höheren planen Leiste verlaufen seitlich geschrägte plastische Schachbrettmuster, welche zum Wandniveau vermitteln. Auch hier handelt es sich um eine aus Hirsau bekannte Ornamentform (Strobel, Die romanische Bauplastik in Hirsau).

An der nördlichen Nebenschiffwand sind mehrere Grabsteine aufgestellt. Von links nach rechts eine Grabplatte für drei Äbte aus der Zeit um 1518, die Grabplatte des Nicolaus Feltes (gest. 1519), des Georg von Witzleben (1526), die wohl des Abts Kaspar Loßhart (gest. 1506) sowie die stark demolierte Grabplatte des Abts Georg Drewes (gest. 21. April 1528). Es folgen noch die beiden Grabplatten des Ehepaars vom Hofe (1380) und diejenige von Abt Hermann II. oder Abt Heinrich (um 1480).

Das Amtshaus

Auf den Fundamenten und über den Kellern des ehemals an den Südturm anschließenden Klausurgebäudes der Nonnen wurde nach 1542 das dreigeschossige Amtshaus des neu geschaffenen Amts Paulinzella errichtet. Das Erdgeschoß besteht aus dem Steinmaterial der niedergelegten Klausurgebäude. Die beiden darüberliegenden Geschosse sind in Fachwerkbauweise mit gleichmäßig gesetzten Ständern und Gefachen erstellt, die zum

Teil mit Sichtklinkermauerwerk und zum Teil geputzt mit Andreaskreuzen ausgestattet sind. Das hohe Satteldach ist gewalmt und mit Schiefer gedeckt.

Das Zinsbodengebäude

Nordwestlich der Klosterkirche liegt der Zinsboden. Nach dem heutigen Stand der Kenntnis wurde das Gebäude als ehemaliges Hospital oder Gästehaus des Klosters in der zweiten Hälfte des 12. Jahrhunderts errichtet. Über dem aufgehenden Steinmauerwerk befindet sich ein Fachwerkgeschoß aus der ersten Hälfte des 16. Jahrhunderts sowie das nach Norden hin gewalmte Satteldach. Bemerkenswert ist, daß sich an der Nahtstelle zwischen Steinmauerwerk und Fachwerk ein abgeschlagenes Traufgesims befindet. Bemerkenswert ist weiterhin, daß am Steinmauerwerk mindestens zwei Mauerstrukturen erkennbar sind. Im unteren Bereich besteht die Mauer aus unregelmäßigen Hausteinen mit mehreren Ausflickungen, darüber aus sorgfältig behauenen rechteckigen Quadern. Einige Wandöffnungen sind noch erhalten, wie zum Beispiel zwei gekuppelte Rundbogenfensterchen sowie ein großes Rundbogenfenster. Im Erdgeschoß an der Ostseite ist ein rundbogiger Eingang zugemauert. Das Obergeschoß des Gebäudes wurde von 1967 bis 1997 als Kultur- und Ausstellungsraum genutzt.

Das Jagdschloß

Südwestlich des Amtshauses erhebt sich das um 1600 errichtete Jagdschloß. Auch dieses wurde unter teilweiser Verwendung von Abbruchsteinen der Klostergebäude, wohl in unmittelbarer Nähe des ehemaligen Abtshauses, errichtet. Der zweigeschossige, querrechteckige Bau besitzt ein hohes Satteldach. Der Haupteingang weist eine aufwendige Portalrahmung in den Formen der mitteldeutschen Renaissance auf. Die Wandflächen sind durch rechteckige Doppelfenster gegliedert. Zwei bis zur Firsthöhe reichende, geschweifte Zwerchgiebel akzentuieren den Bau. Der Giebel an der Ostseite mußte jüngst erneuert werden. Die unregelmäßige Raumaufteilung des Erdgeschosses läßt auf verwendete ältere Bauteile schließen. Im Ober- und Dachgeschoß sind die Fachwerktrennwände aus der Erbauungszeit erhalten. Die blaue Farbfassung der Balken ist größtenteils noch sichtbar. Die Lehmgefache weisen noch die ursprüngliche rautenförmige Ritzung im Putz auf.

Als jüngstes Bauwerk im ehemaligen Klosterbereich bildet das Jagdschloß den Abschluß des historischen Bauensembles von Paulinzella.

Die kunstgeschichtliche Bedeutung der ehemaligen Klosterkirche

Obwohl der Kirchenbau von Paulinzella in seinen ästhetischen Gesetzmäßigkeiten in der bisherigen Forschung gut erschlossen wurde, bleiben hinsichtlich seines ursprünglichen Aussehens viele Fragen offen. Zwar wird man nach sorgfältigen Untersuchungen feststellen können, inwieweit und wann das große Westportal erneuert wurde. Seine genuine Form aber wird möglicherweise nicht mehr zu eruieren sein. Auch die Gestalt des Mittelschiffs der Vorkirche und das gesamte Aussehen der Ostpartien der Kirche lassen weitere Diskussionen zu. So ist nicht erfahrbar, ob das Langhaus der Kirche, wie bei vielen anderen Bauwerken der Fall, im Laufe des Mittelalters noch eingewölbt worden ist. Die Ausstattung des Inneren, wie die romanischen Chorschranken, der Lettner, die Altäre etc., sind gänzlich verloren und nur anhand erhaltener Werke anderer zeitgenössischer Kirchenbauten kann über ihr Aussehen spekuliert werden. Die Frage nach einer stilistischen Entwicklung bzw. nach den stilistischen Beeinflussungen und der Ausstrahlung der figürlichen Kapitellplastik dieses großen romanischen Baus greift vorläufig ins Leere.

So ist nach all den über viele Jahrzehnte hinweg reichenden wissenschaftlichen und denkmalpflegerischen Bemühungen um das ursprüngliche Aussehen der Klosterkirche die Ruine kunstgeschichtlich als bivalent zu betrachten. Zum einen ist der Rest eines der herausragendsten Bauwerke der deutschen romanischen Architektur erhalten, welches eine wertvolle Bereicherung unserer Kenntnis der Hirsauer Baukunst darstellt. Trotz der großen Substanzverluste gibt es Aufschluß über das subtile ästhetische Empfinden der mittelalterlichen Bauleute. Zum anderen ist die ehemalige Klosterkirche auch ein Torso. Und dem Charakter eines Torso ist immanent, daß gerade der Zustand der Unvollständigkeit, der unbestreitbar ästhetische Werte besitzt, eine Fülle von Fragen aufwirft und der Wissenschaft Grenzen weist. Dem Charakter eines Torso ist auch zu eigen, daß die vollständige Form nie ganz erfahrbar sein wird. Dies hat die Kirchenruine von Paulinzella bislang in der kunstgeschichtlichen Forschung unter Beweis gestellt.

Zeittafel

um 1067	Geburt Paulinas, die einem sächsischen Adelsgeschlecht entstammt.
1102–1105	Paulina errichtet zusammen mit Nonnen ein Kloster im Rottenbachtal und baut die steinerne Magdalenenkapelle.
1105/1006	Beginn des Baus der Klosterkirche Paulinzella mit dem Chor.
1106	Papst Paschalis II. bestätigt auf der dritten Reise Paulinas nach Rom die Klostergründung und stellt das Benediktinerkloster unter den Schutz des Apostolischen Stuhls.
17.3.1107	Tod Paulinas; ihr Leichnam wird nach Paulinzella überführt und in der Magdalenenkapelle bestattet.
1107	Paulinas Sohn Werner erreicht im Kloster Hirsau die Freigabe von Gerung, der zum ersten Abt von Paulinzella gewählt wird; Paulinzella tritt der Hirsauer Reformkongregation bei.
1107–1115	Unter Abt Gerung Errichtung von Presbyterium und Querhaus.
1115	Nachdem der innere Aufbau des Klosters kurzzeitig ins Stocken gerät, organisiert Abt Gerung den Zuzug von Mönchen aus Hirsau unter Führung des späteren Abts Ulrich.
1122/1123	Die Gebeine von Paulina werden in die Klosterkirche überführt und in der Vierung an der Seite ihres Sohns Werner bestattet.
1124	Weihe der Klosterkirche mit dem fertiggestellten Langhaus; anschließend erfolgt die Vollendung der Vorkirche und der Doppelturmanlage.
1133	Die Grafen von Schwarzburg werden erstmals als Vögte des Klosters erwähnt.
1133–1163	Der Mönch Sigeboto verfaßt die »vita Paulinae«.
1224–1416	Verschiedene Hinweise auf eine Klosterschule, die besonders von den Töchtern der Schwarzburger Grafen besucht wird.
1385–1434	Wirtschaftliche und kulturelle Blüte des Klosters unter Abt Johannes Hochherz.
1448	Kaiser Friedrich III. belehnt seinen Schwager Herzog Friedrich von Sachsen mit der Vogtei Paulinzella.
1483	Unter Abt Kaspar Loshart innerklösterliche Reform.

1486	Gebetsverbrüderung mit dem Benediktinerkloster Thalbürgel.
1525	Aufständische Bauern besetzen das Kloster.
1534	Einführung der Reformation und Aufhebung des Klosters.
1542	Graf Günther XL. von Schwarzburg-Arnstadt und Sondershausen übernimmt das Kloster als Domäne; Bau des Amtshauses auf den Grundmauern der Klausurgebäude der Nonnen.
1564/1565	Verschiedene Mauerteile werden für die Errichtung von Schloß Gehren abgetragen.
um 1600	Infolge eines Blitzeinschlags entstehen schwere Schäden an der Kirche, die umfangreiche Nutzung der Klosteranlage als Steinbruch beginnt. Errichtung des Jagdschlosses als Renaissanceanlage über den Resten eines mittelalterlichen Klostergebäudes.
1622–1652	Verschiedene Ausbesserungsarbeiten an der Kirche.
1679/1680	Unter Graf Albert Anton I. von Schwarzburg-Rudolstadt wird der Chor der Klosterkirche abgerissen und im südlichen Seitenschiff der Vorkirche eine Schloßkapelle errichtet.
1718	Pläne zu weiteren Abtragungen der Klosterkirche, die jedoch nicht verwirklicht werden.
1752	Sicherung des Mauerwerks.
ab 1788	Gelehrte und Dichter besuchen die Ruine der Klosterkirche, unter ihnen Friedrich Schiller und Johann Wolfgang von Goethe; die von romantischem Geist getragene literarische und »wissenschaftliche« Erschließung des Klosters beginnt.
ab 1845	Sicherungs- und Restaurierungsarbeiten an der Klosterkirche.
1963–1969	Restaurierung der Klosterkirche.
1994	Die Klosteranlage Paulinzella geht in das Eigentum der Stiftung Thüringer Schlösser und Gärten über. Beginn der Sanierung des Jagdschlosses.

Zitierte und weiterführende Literatur

Ausst. Kat. Cluny III, La Maior Ecclesia, Cluny 1988 (La Maior Ecclesia).

Ernst Badstübner, Klosterkirchen im Mittelalter. Die Baukunst der Reformorden, München 1985 (Badstübner, Klosterkirchen).

Rolf Berger, Die Peterskirche auf dem Petersberg zu Erfurt – Eine Studie zur Hirsauer Baukunst (Beiträge zur Kunstgeschichte, Bd. 10), Witterschlick/Bonn 1994 (Berger, Die Peterskirche).

Rainer Budde, Deutsche romanische Skulptur 1050–1250, München 1979.

Kenneth John Conant, Cluny. Les églises et la maison du chef d'ordre, Mâcon 1968 (Conant, Cluny).

Hermann Diruf u.a., Hirsau St. Peter und Paul 1091–1991, Teil I, Zur Archäologie und Kunstgeschichte (Forschungen und Berichte der Archäologie des Mittelalters in Baden-Württemberg, Bd. 10/1), Stuttgart 1991.

Wolfbernhard Hoffmann, Hirsau und die »Hirsauer Bauschule«, München 1950 (Hoffmann, Hirsau).

Volkmar Greiselmayer, Das Portal der ehemaligen Klosterkirche von Paulinzella (Abdruck im Jahrbuch der Stiftung Thüringer Schlösser und Gärten für das Jahr 2000, in Vorbereitung).

Stefan Kummer, Die Gestalt der Peter-und-Pauls-Kirche in Hirsau – Eine Bestandsaufnahme, in: Hermann Diruf u.a., Hirsau St. Peter und Paul (...), S. 199–208 (Kummer, Die Gestalt der Peter-und-Pauls-Kirche in Hirsau).

Peter Ferdinand Lufen, Die Ordensreform der Hirsauer und ihre Auswirkungen auf die Klosterarchitektur. Die liturgisch-monastischen, ethischen und ikonographischen Quellen und ihre Einflußnahme auf die Baukunst, Aachen 1981 (Lufen, Die Ordensreform der Hirsauer).

Ruth Meyer, Frühmittelalterliche Kapitelle und Kämpfer in Deutschland. Typus – Technik – Stil. Nach dem Tode der Verfasserin hg. und ergänzt von Daniel Herrmann, Textbd. und Tafelbd., Berlin 1997 (Meyer, Frühmittelalterliche Kapitelle und Kämpfer).

Friedrich Möbius, Studien zu Paulinzella, Teil I, Sigebotos vita Paulinae, in: Wissenschaftliche Zeitschrift der Karl-Marx-Universität Leipzig, 3. Jg., 1953/54 (Gesellschafts- und Sprachwissenschaftliche Reihe, Heft 2/3), S. 163–195, 309–328 (Möbius, Studien I).

Friedrich Möbius, Studien zu Paulinzella, Teil II, Ostpartie und Westportal in der Literatur, in: Wissenschaftliche Zeitschrift der Karl-Marx-Universität Leipzig, 3. Jg., 1953/54 (Gesellschafts- und Sprachwissenschaftliche Reihe, Heft 4), S. 457–501, 513–520 (Möbius, Studien II).

Friedrich Möbius, Studien zu Paulinzella, Nachtrag, in: Wissenschaftliche Zeitschrift der Karl-Marx-Universität Leipzig, 4. Jg., 1954/55 (Gesellschafts- und Sprachwissenschaftliche Reihe, Heft 1/2), S. 239–241.

Friedrich Möbius, Die Bau- und kulturgeschichtliche Bedeutung des Langhauses der Klosterkirche Thalbürgel, in: Fundamente, Dreißig Beiträge zur thüringischen Kirchengeschichte (Thüringer Kirchliche Studien V), Berlin 1987 (Möbius, Thalbürgel).

Helmut-Eberhard Paulus, Die Klosterruine Paulinzella. Konservatorisches Gesamtproblem und Konzept, in: Jahrbuch der Stiftung Thüringer Schlösser und Gärten für die Jahre 1995/96. Forschungen und Berichte zu Schlössern, Gärten, Burgen und Klöstern in Thüringen, Bd. 1., Lindenberg 1998 (Paulus, Die Klosterruine Paulinzella), S. 94–96.

Matthias Putze, Zu den Bauten des Aureliusklosters, in: Hermann Diruf u.a., Hirsau St. Peter und Paul (...), S. 11–62 (Putze, Zu den Bauten des Aureliusklosters).

Anneliese Seeliger-Zeiss, Studien zur Architektur der Spätgotik in Hirsau, in: Hermann Diruf u.a., Hirsau St. Peter und Paul (...), S. 265–363 (Seeliger-Zeiss, Studien zur Architektur der Spätgotik in Hirsau).

Günter Steiger, »Sigebotonis Vita Paulinae und die Baugeschichte des Klosters Paulinzelle, in: Wissenschaftliche Zeitschrift der Friedrich-Schiller-Universität Jena, Jg. 1952/53, S. 47–62 (Steiger, «Sigebotonis Vita Paulinae»).

Richard Strobel, Die romanische Bauplastik in Hirsau, in: Hermann Diruf u.a., Hirsau St. Peter und Paul (...), S. 209–245 (Strobel, Die romanische Bauplastik in Hirsau).

Lutz Unbehaun, Die Klosterkirche zu Paulinzella. Gründung – Bedeutung – Rezeption (Studien zur thüringischen Kunstgeschichte, Bd. 2), Rudolstadt/Jena 1998 (Unbehaun, Paulinzella).

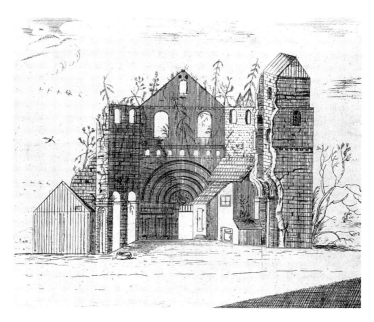

Friedrich Carl Prinz von Schwarzburg-Rudolstadt,
Klosterkirche Paulinzella von Westen, Radierung 1758

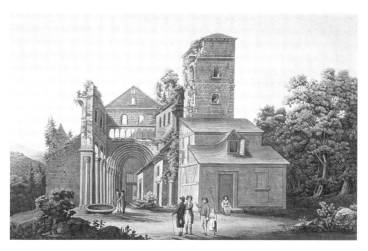

Georg Melchior Kraus, Kloster Paulinzella, Aquatinta, um 1800

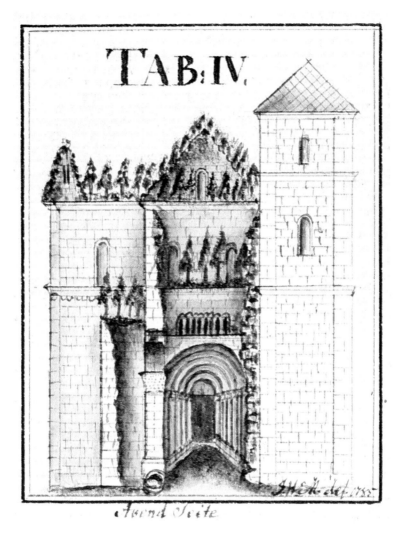

J. W. Meizner, *Kloster Paulinzella von Westen, Federzeichnung, um 1785*

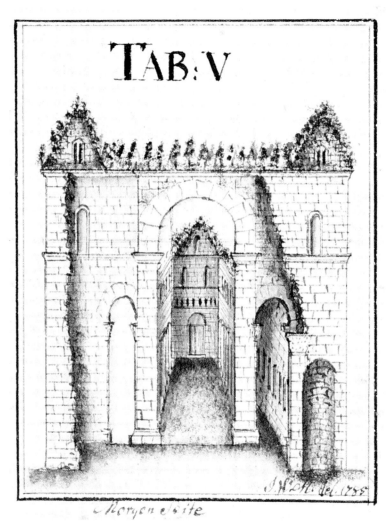

J. W. Meizner, Kloster Paulinzella von Osten, Federzeichnung, um 1785

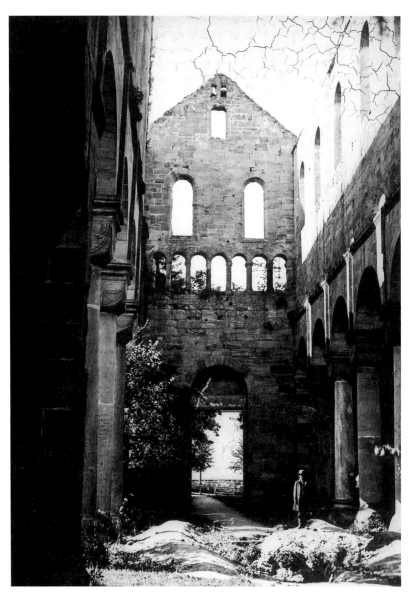

Klosterruine, Ansicht von Osten, vor 1880

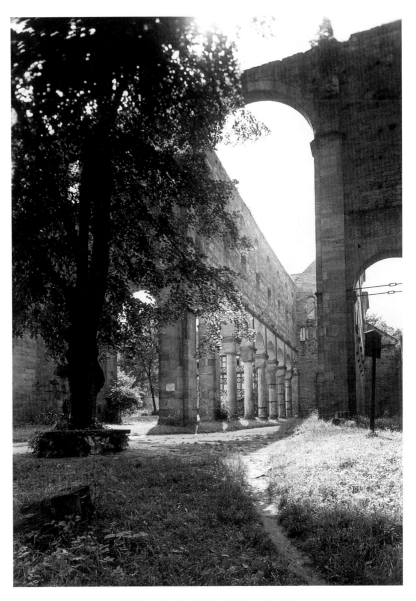

Klosterruine, Ansicht von Osten, um 1910

Folgende Doppelseite: *Klosterruine von Süden*

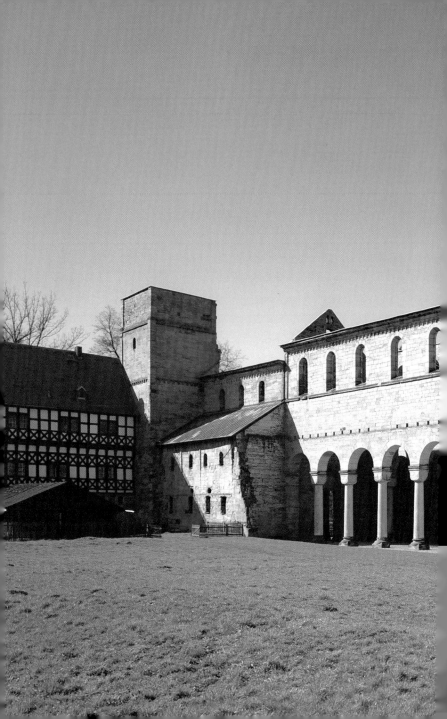

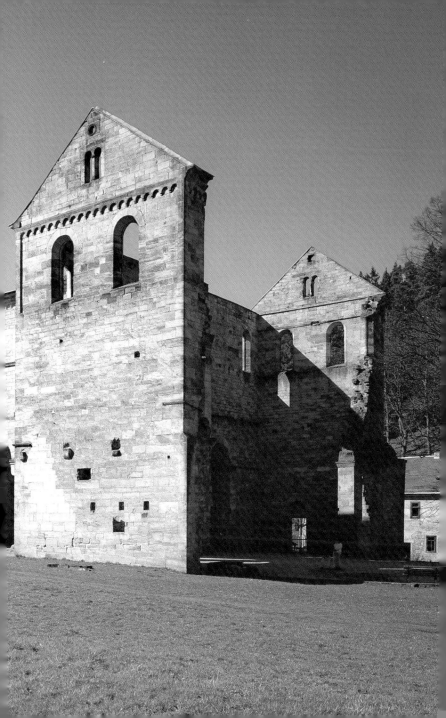

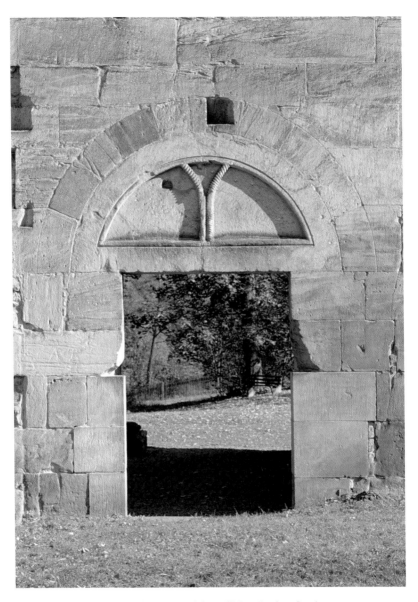

Portal in der Westwand des südlichen Querhausflügels

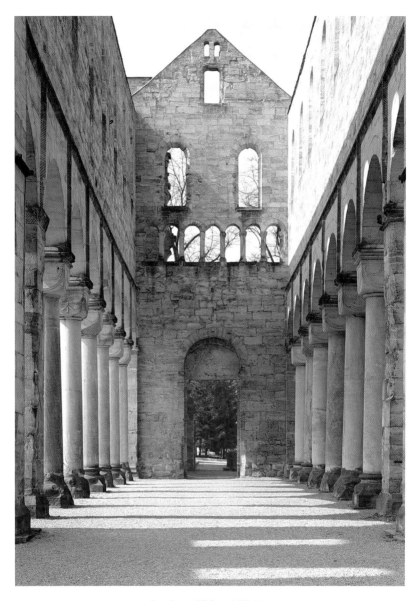

Langhaus, Blick nach Westen

Folgende Doppelseite: *Blick in die Vorkirche von Westen*

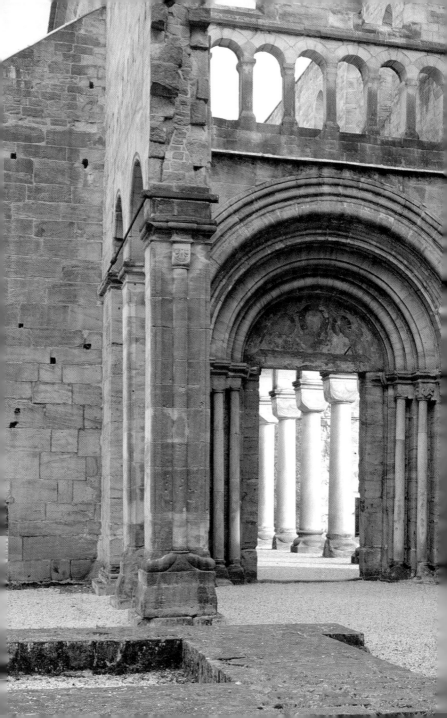

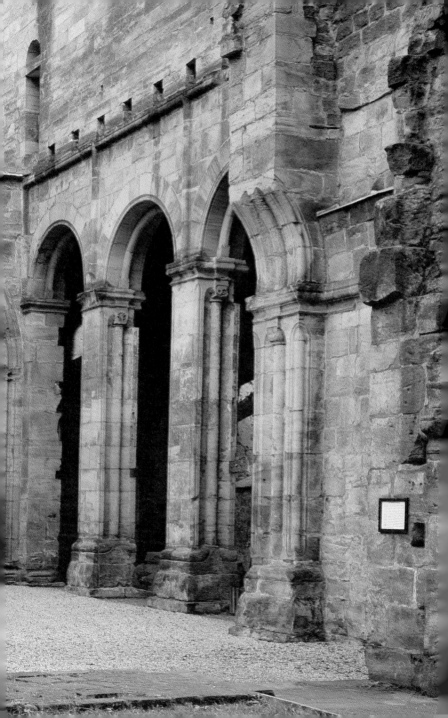

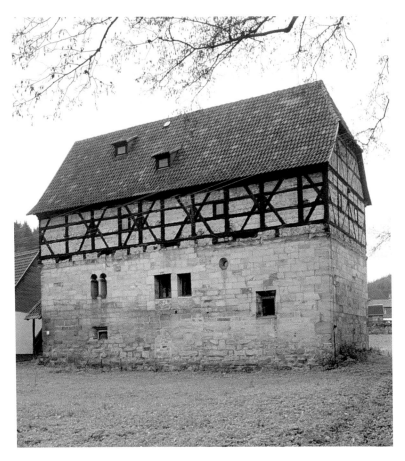

Zinsboden

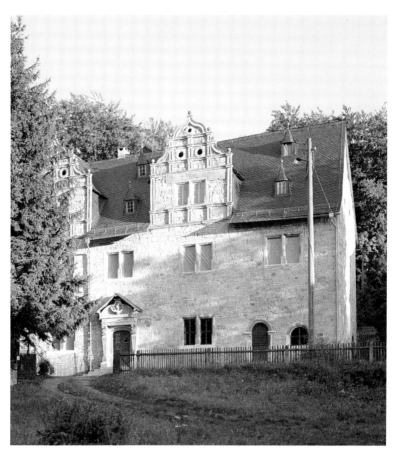

Jagdschloß

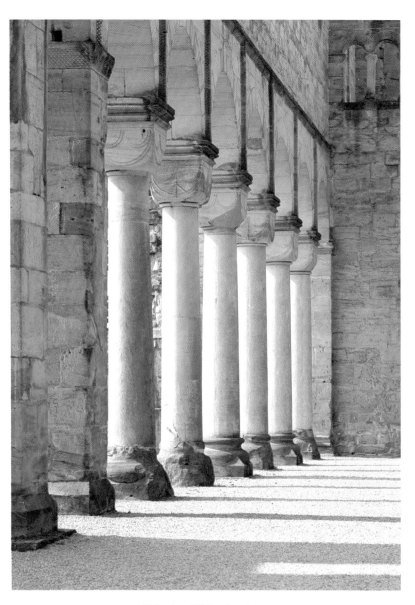

Säulen des südlichen Langhauses